Guitar
magazine 吉他雜誌

吉他無窮動

「基礎」訓練

～效果極大的不停歇練習～

著 道下和彥

譯 梁家維

無窮動＝帕格尼尼的「無窮動 op.11」等，在古典樂中也稱為常動曲，按照**和弦進行**將音符置於其中，**無休止符的樂句練習！**

● 學會①和弦內音 (Chord Tone)、②接近音 (Approach Note)、③音階 (Scale) 等 3 要素！

● 並且能自然地鍛鍊到**運指與撥弦**的能力！

● 藉由訓練**演奏技術、耳力、集中力**，逐漸累積「可用」的樂句！

※意即本書內容可當成是大量的樂句集來使用！

● 能夠**不休止**地彈奏→有辦法在喜歡的地方自由地休止演奏！

● 提升**運指力**與**耳力**的韻律型 4 分音符哈農！

RittorMusic
http://www.rittor-music.co.jp/

序言

　　無窮動指的是 Moto perpetuo、或稱為常動曲的樂曲（或說是樂章），並且有著以下特徵：
①**經常以一定的音符排列**所構成、②通常是**急速的拍速**。

　　除了帕格尼尼（Paganini）的「無窮動C大調（Moto perpetuo）Op.11」，特別有名的要小號手Wynton Marsalis在「Carnival」這張專輯裡所演奏的『超絕技曲～雄蜂的飛行』。還有，在巴哈（Johann Sebastian Bach）的「無伴奏小提琴的鳴奏曲與變奏曲（Sonatas and Partitas for Solo Violin）」中也有許多包含了無窮動元素的樂章。

　　一言蔽之，無窮動就是由「**相同音符持續反覆形成的曲子**」。不僅是古典樂，在藍草（Bluegrass）、鄉村（Country）、搖滾（Rock）、探戈（Tango）、拉丁（Latin）…等，**各種樂風中都可窺見無窮動樂音的深遠影響**。在重搖滾/金屬樂（Hard Rock/Heavy Metal）中也有許多人把這種要素加入，形成自己的特有風格。如殷維·瑪姆斯丁（Yngwie Malmsteen）與保羅·吉伯特（Paul Gilbert）就是其中的代表。

　　本書是以　**"將爵士的要素涵蓋下，進行無窮動會如何呢？"**　的概念，非常認真的規劃製作而成。

　　本書所引用的爵士要素為，以：①**和弦內音（Chord Tone）**②**接近音（Approach Note）**、③**音階（Scale）**來應對和弦。

　　爵士樂，特別是一種被稱為Bebop的樂風裡，我們可以輕易發現，它就是**利用和弦進行來創造多彩多姿旋律線**，現代爵士藍調（Jazz Blues）的基礎，可說就是在Bebop時代（1940～1950）確立的。

　　從 Charlie Parker 為始，Sonny Rollins、Clifford Brown、Bud Powell、Kenny Dorham 等活躍在Bebop時代的演奏家們，在其即興演奏樂句中，將和弦內音（Chord Tone）、接近音（Approach Note）、音階（Scale）等3要素，**漂亮的應用在連續不斷的8分音符中，構築出美麗的聲線**。而**應對變化多端令人目不暇給的和弦進行，適切地填入樂句→應用這個技巧來做訓練…**，這就是無窮動的訓練。

　　也可將本書視為是運用和弦進行所創作出的**延續音符樂句集！**

　　在和弦進行下，體驗、學習，並消化樂句的表現法（Phrasing），**提升演奏所需要的肌力&耳力&集中力**即為本書的目的。當然！**能累積豐富的樂句資料庫**這點也是不在話下。

　　還有一個很重要的要素是 **Re-Harmonize**。Re-Harmonize 意指將原本的和弦進行以不同的和弦做置換，以期演奏出不可思議(某種程度來說是種不協調感)的聲響技巧（即俗稱 "Out" 的技巧）。在使用Re-Harmonize的地方，我們會以括弧明顯標示出它是 Re-Harmonize Chord。

本書中的無窮動樂句，因為**帶有表現出和弦進行裡個和弦的構成音**，即便是在**無伴奏下亦能表現出和弦進行感**，所以與節拍器2人（笑）一起彈（譯註：節拍器被擬人化了）也很好玩的（應該是這樣啦）。

附錄的音源收錄了在伴奏之下的示範演奏。一開始請先一邊看譜例一面聽附錄的音源，抓到感覺後再開始練習。

初學者用的無窮動？

以上是吉他無窮動訓練系列的基本說明。本書是這系列的**第3彈**，標榜著**「基礎」**，簡單來說就是初學者用的吉他無窮動訓練！

雖說是初學者用......我個人將本書解釋為**「音符數較少的無窮動」**或...**「簡單的無窮動」**。雖然音符數較少**（4分音符）**，彈奏起來比較容易，但內容旨趣與所謂初學者用的教材可能不盡相同。

話說回來，無窮動的概念是**「利用彈出來的東西訓練手指與耳朵」**。為了要彈奏，內容當然包含左右手的控制練習、琴格上排列的聲音掌握，以及節奏感（讓時間與演奏者自身的關係更加密切）的練習。

關於耳朵的練習，藉由對應和弦進行中彈奏出包含延伸音（Tension）等的樂句，來「讓耳朵習慣」。在反覆的彈奏下，就能逐漸記得自己身體裡原先不存在的聲響（樂句與和聲都是）。

「耳朵靈敏，歌就唱的好」，這句話是我在柏克萊音樂學院（Berkeley College）接受一位名叫 Hal Crook（tb）的優秀老師指導時所聽到的，我將他解釋成**「弄明白了，所以能聽辨聲音」**。就像，因為明白「Thank You」是什麼意思，所以在西片中出現這台詞時我們才瞭解這用語的意義。不是嗎？

如果能夠實際唱出自己正在彈奏的樂句，我想你的聽力就已經有進步了。無窮動系列對於帶有爵士真髓的樂句略有著墨。出現很多對應和弦進行屬於 Out（特別不協調)的音。對於還不習慣延伸音（Tension）的人，可能會有不和諧的感覺...不過，跟著和弦進行多彈幾次後，**耳朵就會有植入新的聲響，就能聽到不同於前的聲音。**

道下和彥

關於無窮動訓練的譜例

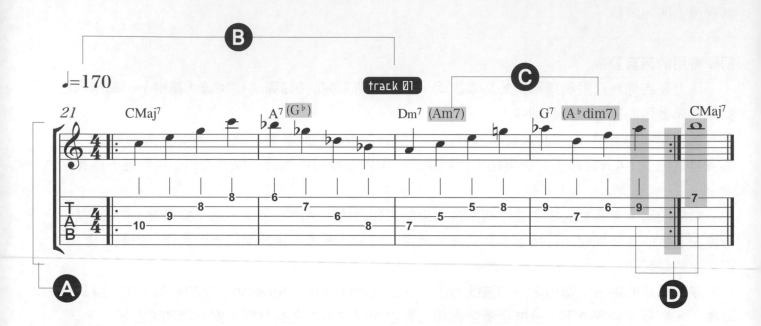

A 訓練的基本與效能

無窮動訓練的譜例基本上是【一定的連續音符】【沒有休止符】。
跟著和弦進行演奏，以達到能夠不間斷地持續彈奏練習。

B 表示拍速與附錄音源

譜例開頭表示的速度是最後想要達到的目標拍速。各譜例的track○，代表該訓練的示範演奏音源音軌序。示範演奏的速度與目標拍速相同。

C 和弦名旁邊的（ ）註記

表示 Re-Harmonize（說明和弦的變更），或音階變更處，也就是所謂「Out」的部份，和弦名的旁邊或下方會以（ ）來表示。

D 彈到了最後，想要①從頭再開始②暫時結束，哪個都OK

到了無窮動練習最後一小節，因是要選擇易於連結回第一小節的音程及把位，因此可以不停歇地繼續彈下去。若是想結束時就彈奏右邊的音吧！

TAB譜，關於技巧的標示

這本書中的TAB譜，畢竟只是標記了一種旋律(運指)的可能性而已。意思是 **"想要持續彈奏這段無窮動樂音時，這只是其中一個推薦TAB譜面"** ，例如很喜歡第4小節，想要拉出這個部份單獨彈奏的話，還有其他很多好彈的運指方式。**各位可以找出利於自己的運指方式來練習。**

關於，撥弦（Picking）、搥弦（Hammering）、勾弦（Pulling）等處雖然沒有特別標記，習慣了句子後，應該會有「某處用搥弦感覺應該不錯吧？」的想法，這個時候就請試著盡情自由發揮。實際上，附錄的示範音源為了做出輕重感，也使用了不少的搥弦或勾弦。當然，全部用撥弦來彈奏也是可以的，在一些地方以故意不彈出實音的幽靈音（Ghost）（參照第143頁的內文）來呈現也行，**請自行嘗試做出各種豐富音色變化的可能。**

到底，對吉他手來講，搥弦、勾弦，甚至滑弦，這些所謂的**連奏（Legato）技巧是用來做什麼的呢？**其中一點是**為了好彈。**很多時候，以交替撥弦難以彈奏的句子，利用連奏技法來彈，樂句都會變得很好彈而流暢。

另一個理由是表情變化。因為連奏發出的聲音比撥弦來的弱些，將8分音符的偶數拍用撥弦，奇數拍用連奏法彈，就可產生爵士獨特的反拍重音。在全撥弦之下想在反拍上做重音，就必須要藉由控制力道才做的到，很辛苦！但若能活用連奏，就好像薩克斯風演奏者用舌頭做 Tonguing（彈舌/點舌）一樣，就能自動地加上輕重。那麼，要在哪些音加上重音呢？**就依照你的風格喜好去編看看吧！**

以下還有一點要注意。本書是為了即興演奏的學習而寫，時時刻刻都重視旋律與和弦間的關係，故 ♭或♯等記號是以動態、及時的方式，依和弦配置的屬性而標記，與一般古典樂的變化記號標註方式有所不同。為了讓可用音（Available Note Scale）的變化易於理解，原已在前一小節標記過的♭或♯記號功能，在下一小節還是會將變化、或還原記號再次標記出來，也是一樣的道理。

關於五線譜與TAB中間（）內的文字

·（ ）裡面是和弦名時
①**只標記英文字母時，彈奏三和弦（三音和弦）**（Triad，1度、3度、5度）或**4音和弦**（Tetrachord，1度、2度、3度、5度）。
②英文字母+Maj7等附加標記的**七和弦（7th Chord）**或**延伸和弦（Tension Chord）**，彈奏其和弦內音（Chord Tone）。

※ 其他，也有使用 Chromatic（半音階），和弦以外的音來彈奏的情況，則不特別標示。

·其他
Lyd = **利地安**調式（Lydian Mode）
Mel m = **旋律小**音階（Melodic Minor Scale）
Com dim = **聯合減**音階（Combination of Diminish Scale）
Alt=**變化**音階（Altered Dominant，Altered Scale）
Lyd♭7 = **利地安♭7th** (Lydian 7th Scale)
Pent = **五聲**音階（Pentatonic Scale，1. 2. [♭3] 3. 5. 6）
WT，Whole Tone = **全音**音階（Whole Tone Scale）

Part.1

1625進行的
無窮動訓練

首先我們要從許多曲子裡都有使用到的代表性和弦進行開始。

由即興演奏練習時必用的1625（I-VI-II-V）循環和弦進行開始。

針對基礎的和弦進行 1625 來進行解說。

有的初學者可能因為「想要先體驗一下無窮動的訓練」而買了這本書，讓我們來解說一下為何 1625 這種和弦進行是「基礎」。

1625 這些數字，指的是調性中的（音程）位置。

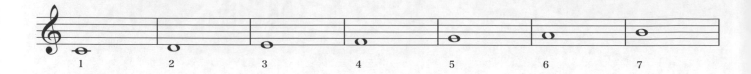

1（Ⅰ）是Do=C　2（Ⅱ）是Re=D　5（Ⅴ）是Sol=G　6（Ⅵ）是La=A

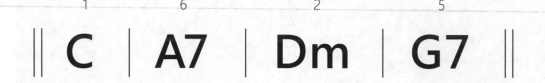

這個進行由於可回到一開頭的和弦並反覆（循環），故俗稱為循環進行。這個進行之所以適合即興演奏的練習也是因為它是「循環進行」。

這個進行中有2種屬和弦聲響。Dominant 一字有「支配」的意思（譯按：中文用的是「屬」這個字），性情就像個任性的暴君？嘴裡說著「現在這聲音不安定，趕快讓它穩下來啦～」（我想）應該可以這樣形容吧…。

G7→C　（往Major行進的屬和弦）▲5→1

A7→Dm　（往Minor行進的屬和弦）▲6→2

學過樂理後，諸如：次屬和弦&延伸屬和弦（Secondary Dominant & Extended Dominant）之類的字詞就會在空中漫天飛舞著，

①往 Minor 行進的感覺

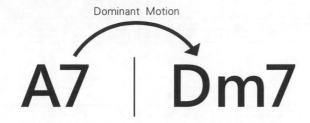

②往 Major 行進的感覺

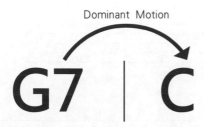

如果能抓到這兩種感覺的話，你的耳朵就算已準備OK了！

在譜例裡會將屬和弦（Dominant）以 Altered（帶有很多延伸音）來解釋，用 Upper Structure（放在其他的和弦之上）或 Re-Harmonize（和弦重組，改變和弦進行，做出與原本的進行不同的聲響）來做出不可思議的解決感，以期帶給讀者諸多的樂趣，並且將精力集中在這裡。

為順應吉他的初學者、即興演奏的初學者，本書是以4分音符的節奏譜寫，讓學習者在一面進行練習的同時，一面讓耳朵習慣爵士風味的聲響，一開始可能會感到聲音不太對勁，請稍微忍耐（ ^^ ; ）一下，試著看下去。

這次放上了 12 個調性的 1625 進行練習。與其他樂器相比，吉他轉調很簡單。但當在某個調性中，弄熟了：在「指板上的景色」與在該調特有的和弦名的面向之後，嘗試去接觸各種調性還是非常重要的。正因如此，盡量不要太依賴使用 TAB 譜，一開始慢慢摸索沒關係，希望您能運用「基礎」篇的本書，在吉他指板上進行找尋聲音的訓練，也是筆者寫這本書的意圖。

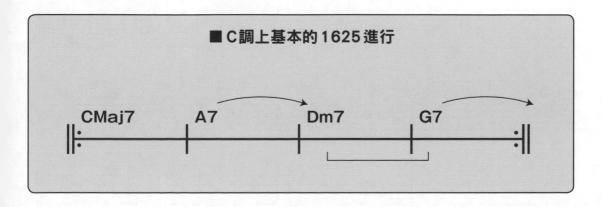

■C調上基本的1625進行

基本進行1625無窮動練習in C

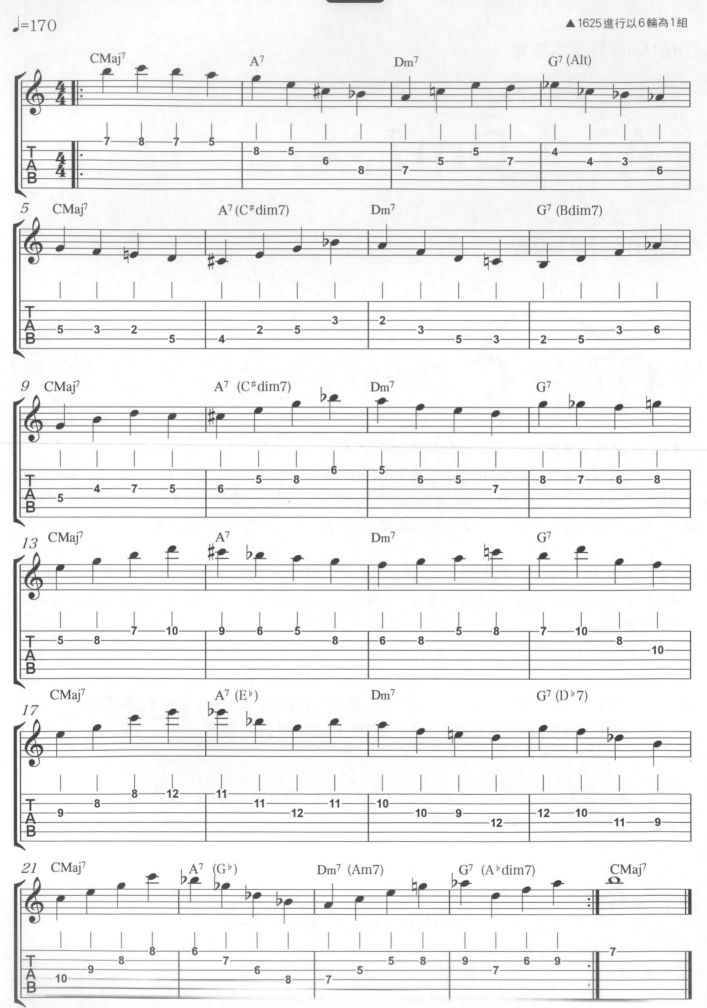

track 02

♩=170

▲ 1625進行以6輪為1組

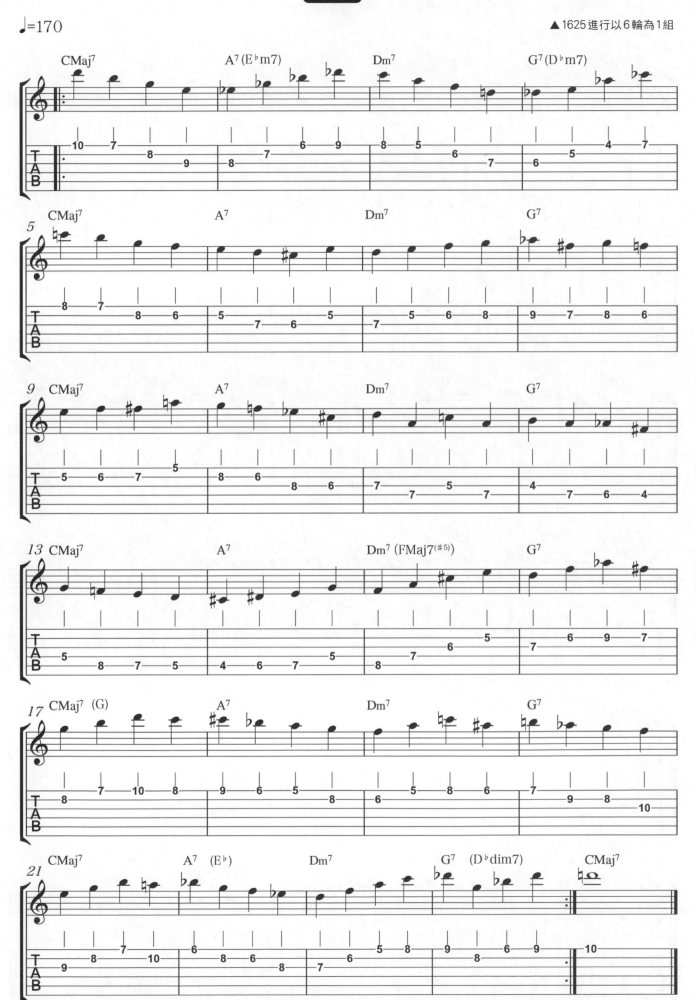

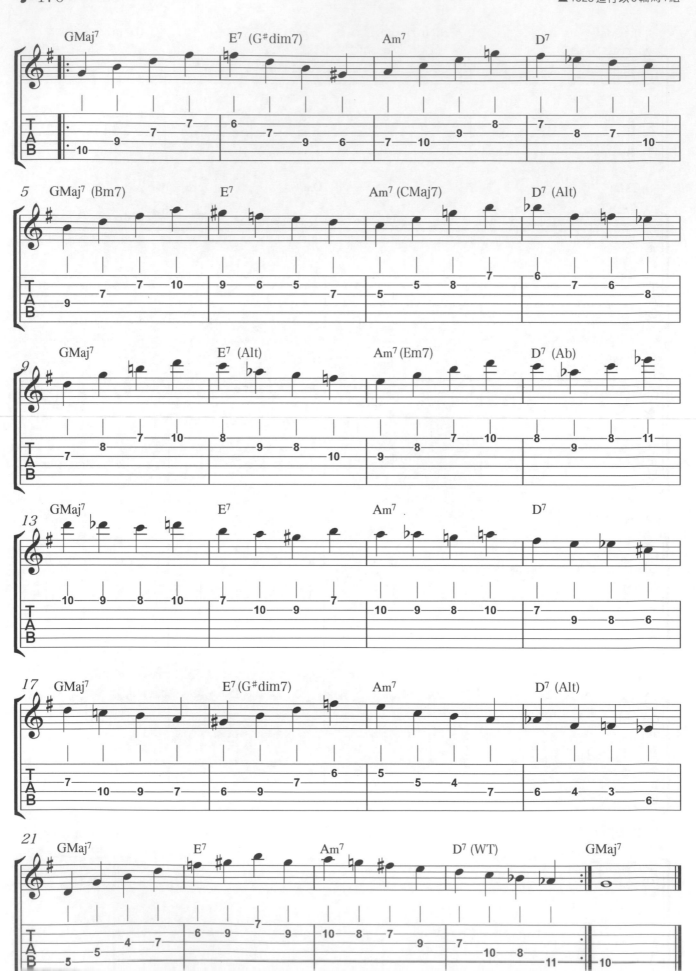

track 04

♩=170

▲ 1625 進行以6輪為1組

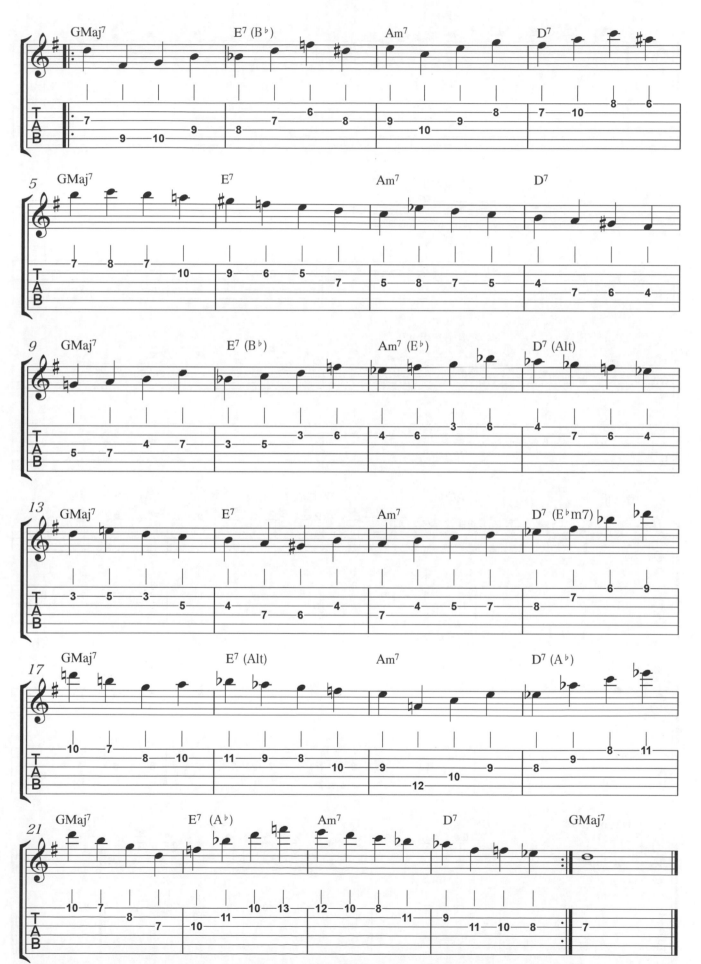

基本進行1625無窮動練習in D

track 05

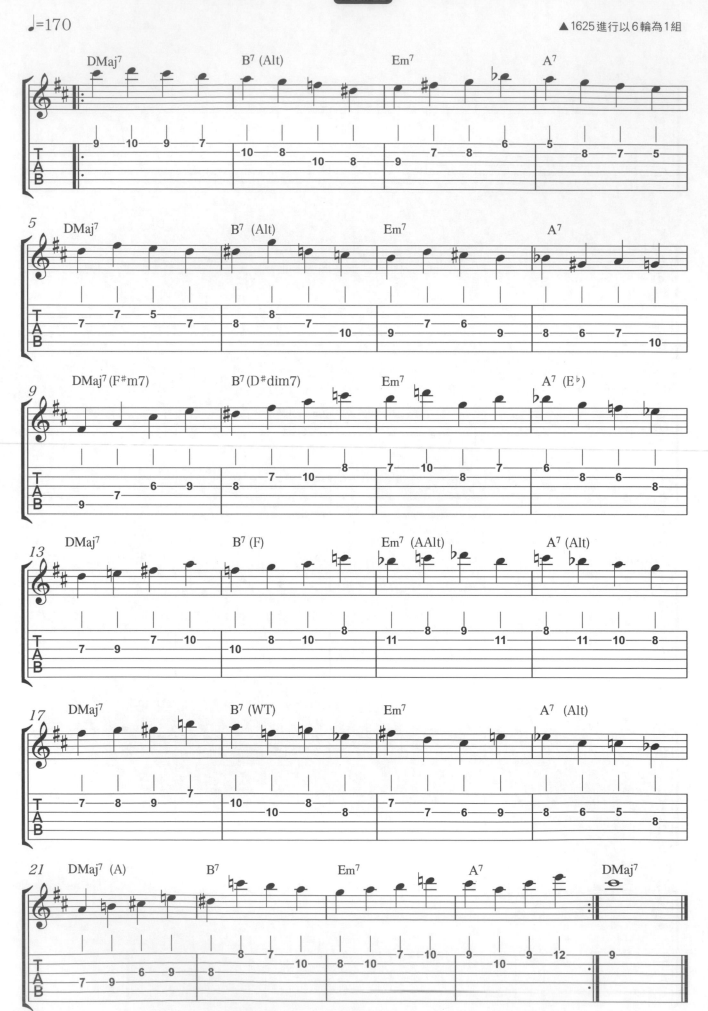

track 06

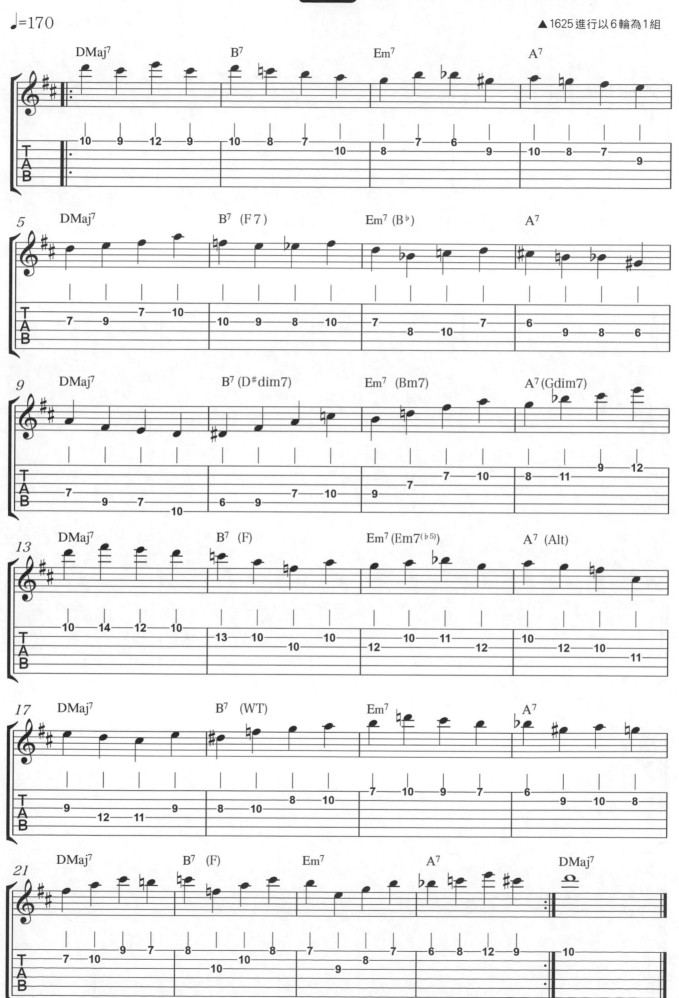

基本進行1625無窮動練習in A

♩=170

▲1625進行以6輪為1組

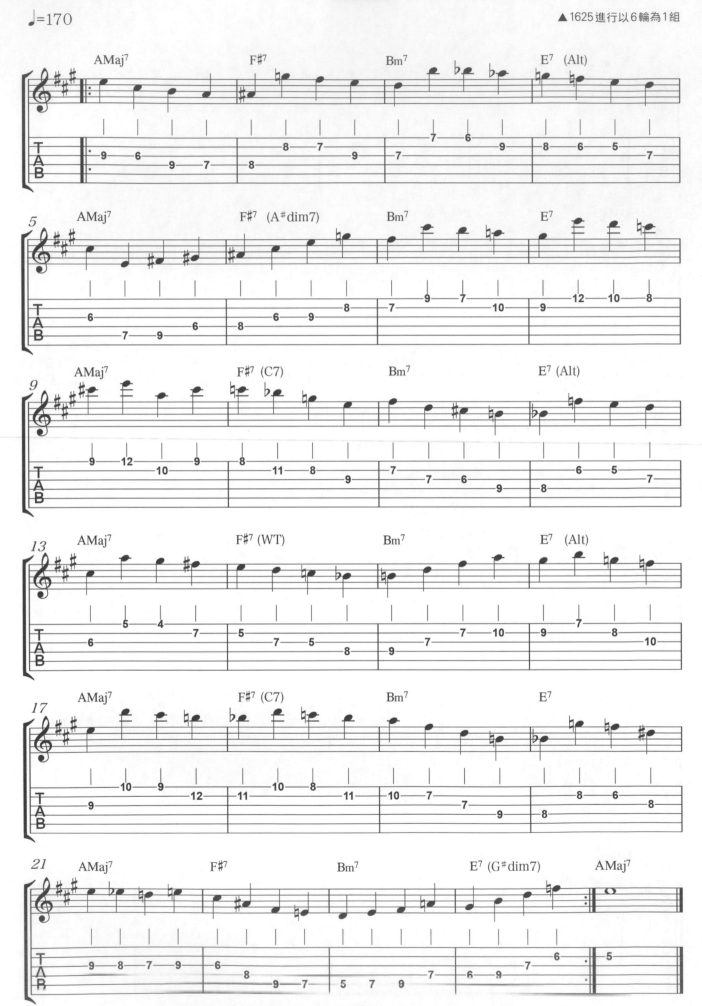

16

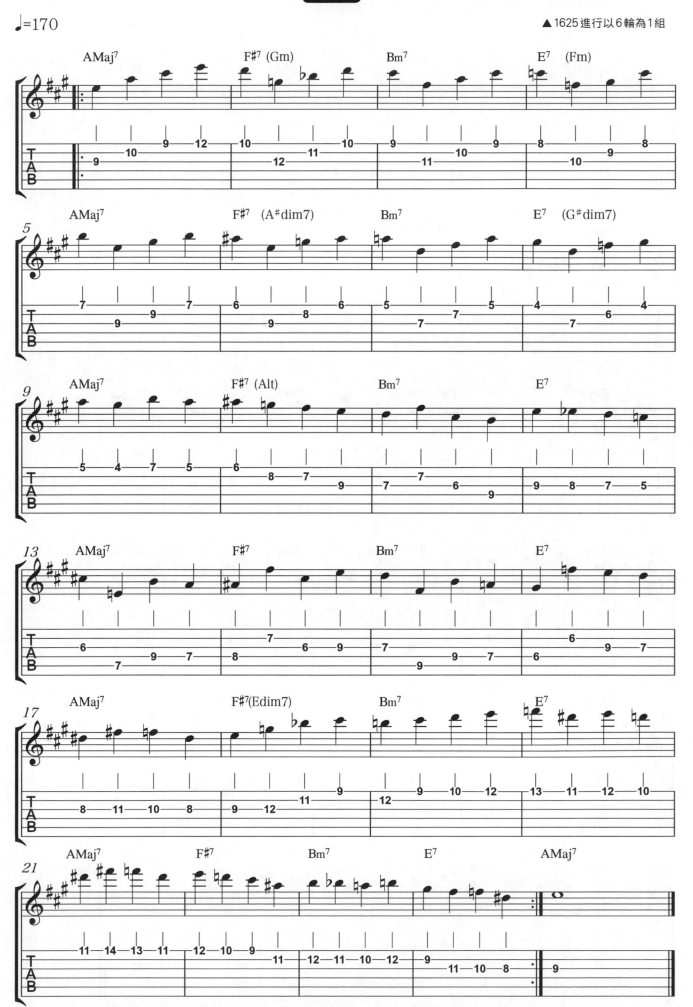

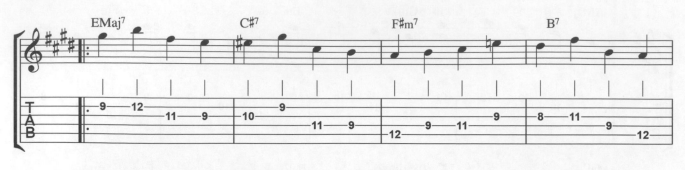

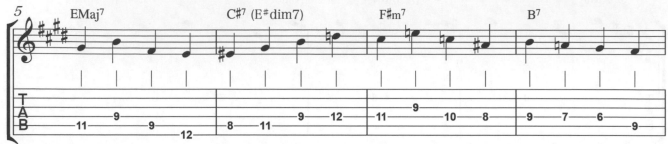

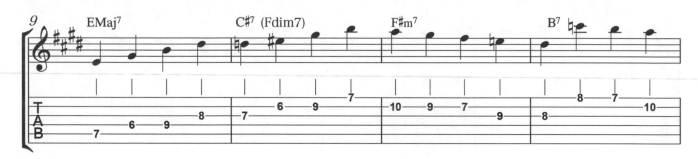

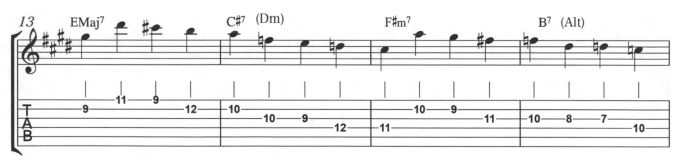

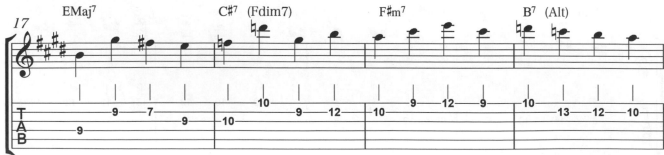

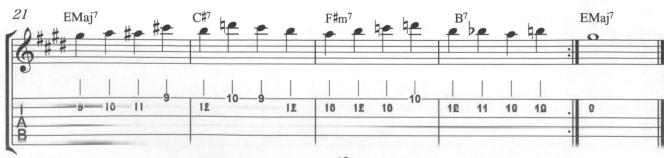

track 10

♩=170

▲ 1625進行以6輪為1組

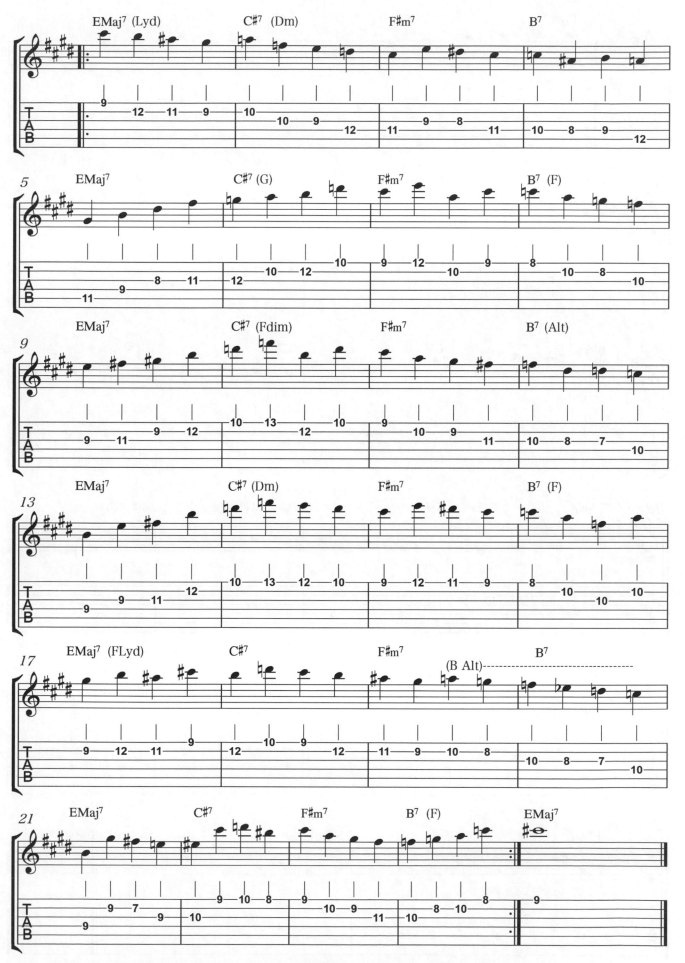

19

基本進行1625無窮動練習in B

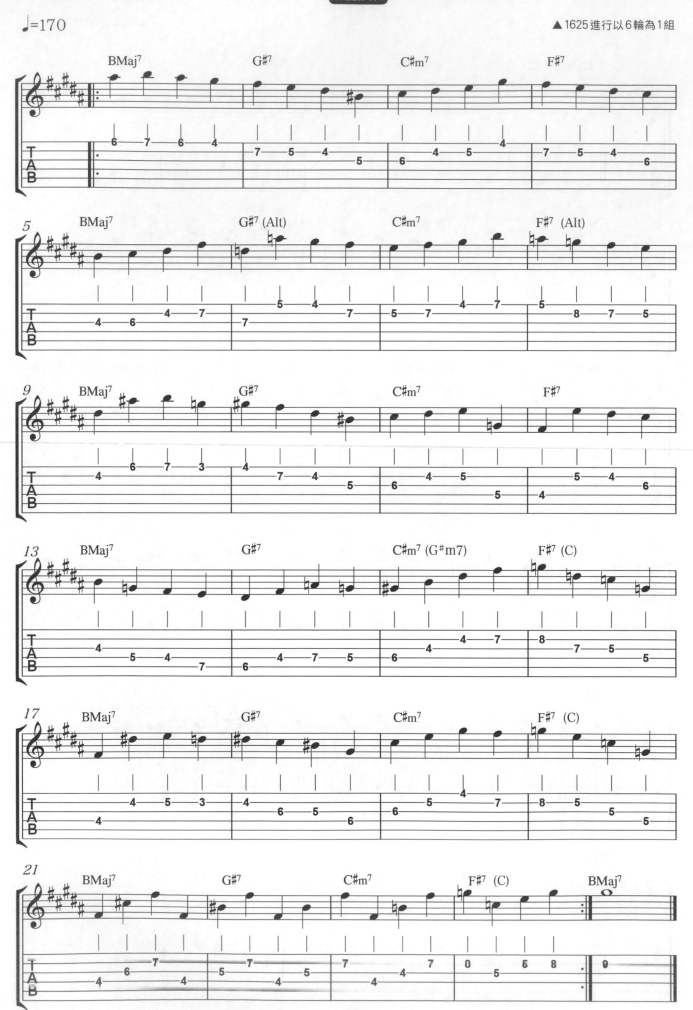

track 12

♩=170

▲1625進行以6輪為1組

21

track 13

♩=170

▲1625進行以6輪為1組

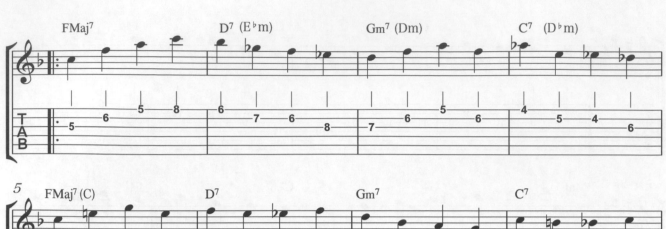

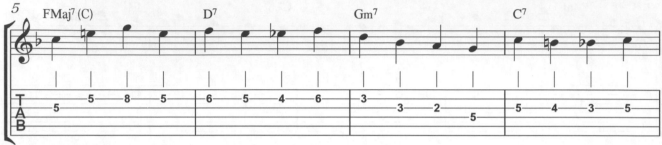

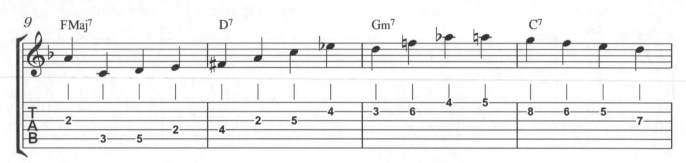

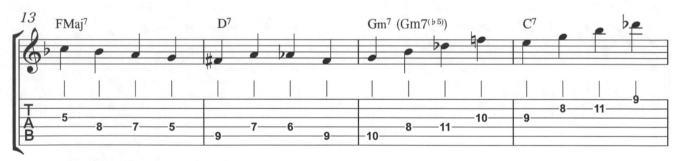

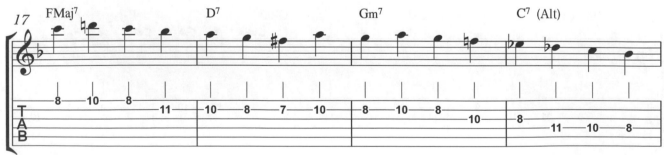

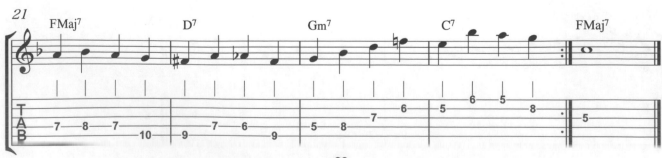

track 14

♩=170

▲ 1625 進行以6輪為1組

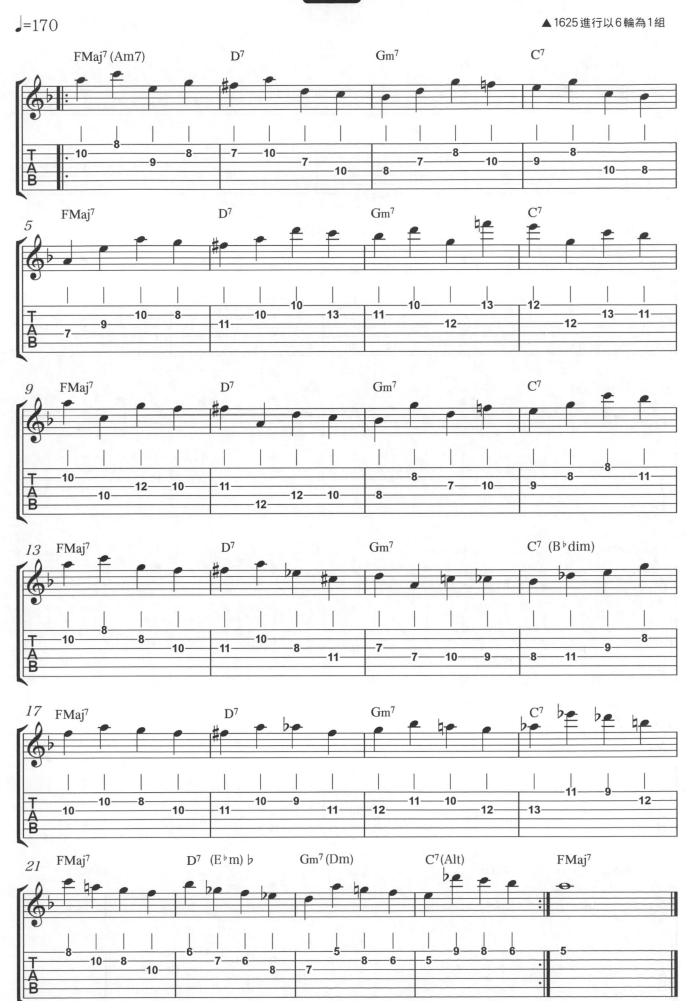

23

track 15

♩=170

▲1625進行以6輪為1組

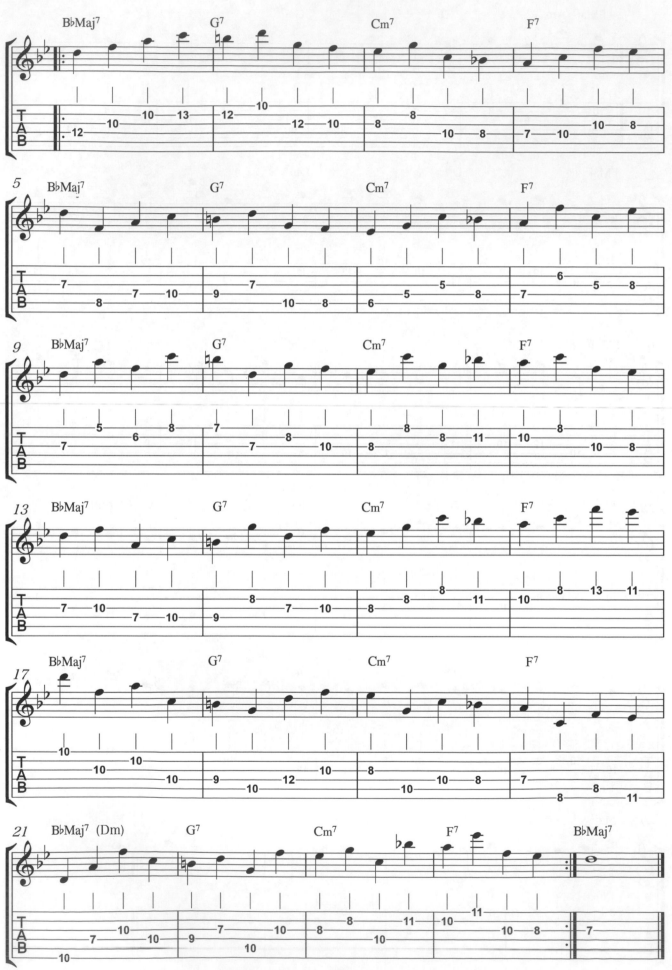

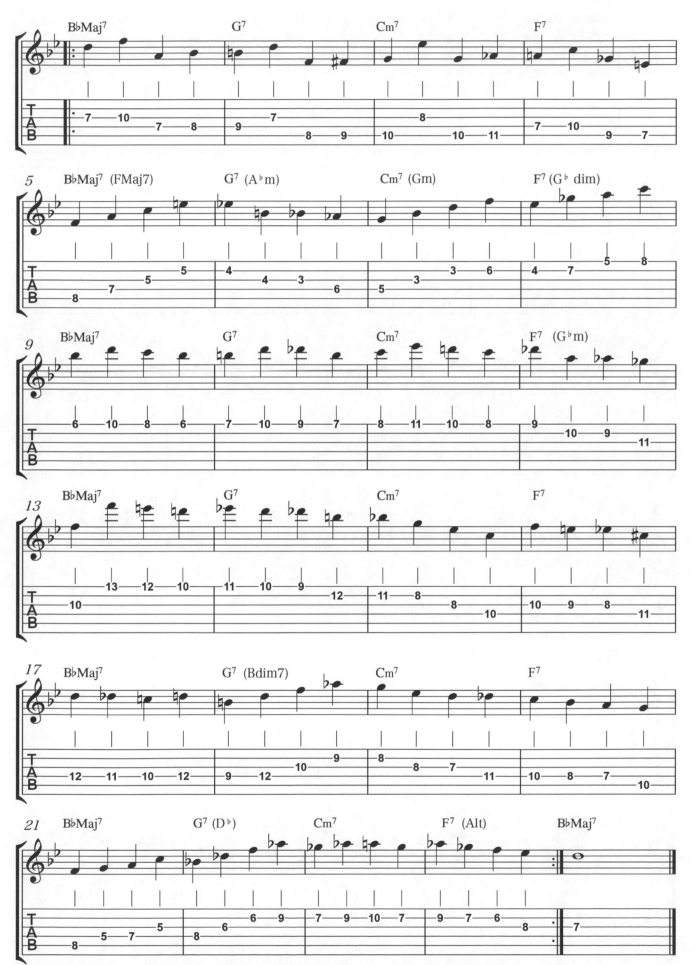

track 18

♩=170

▲1625進行以6輪為1組

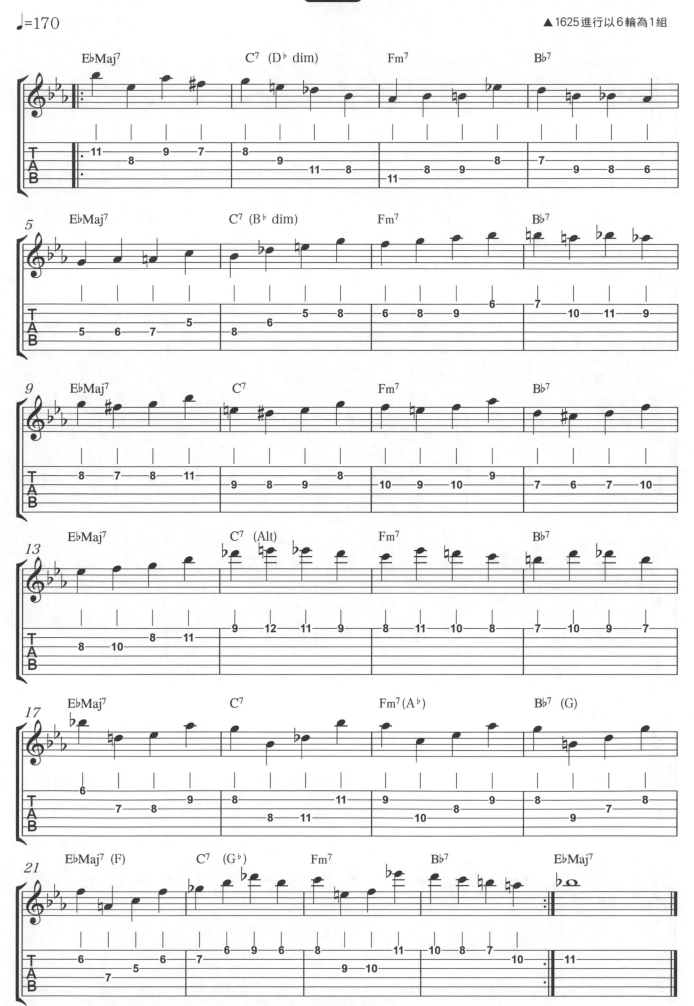

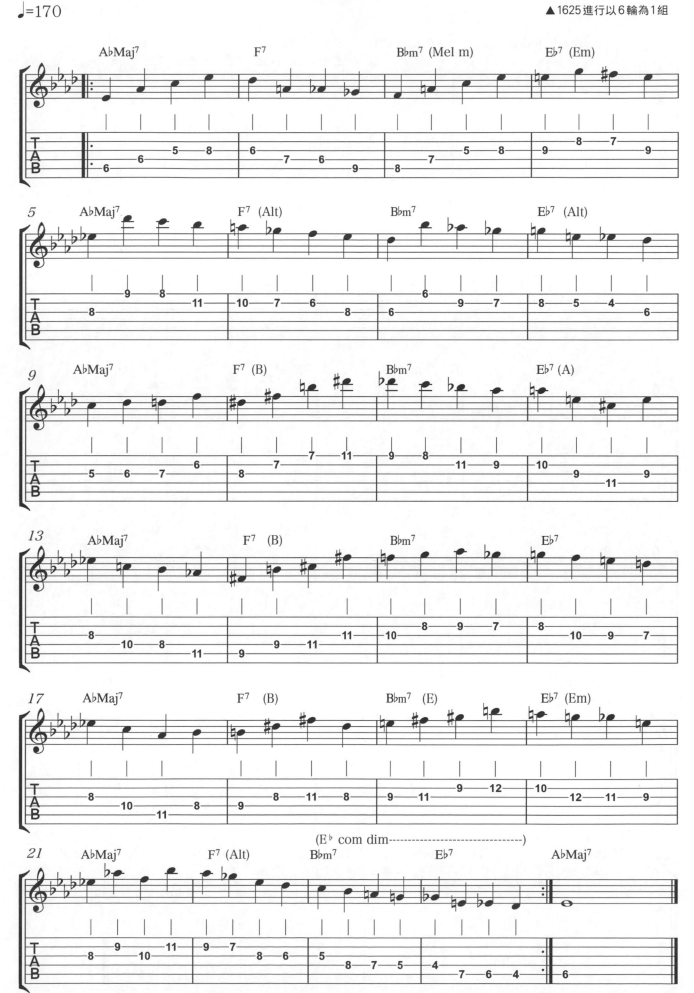

基本進行1625無窮動練習in D♭

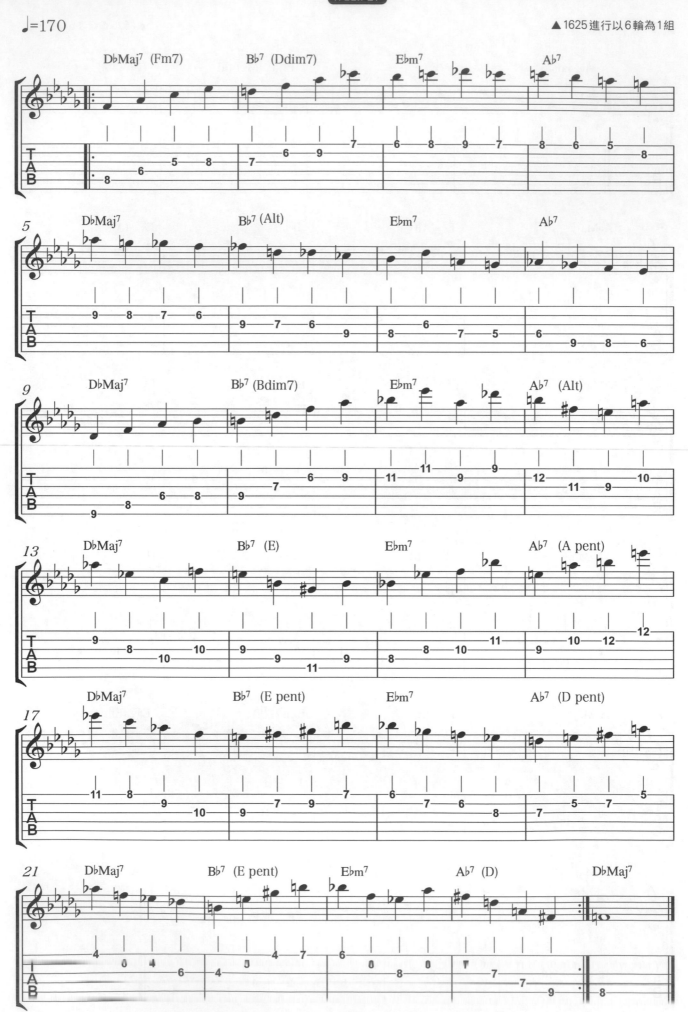

track 23

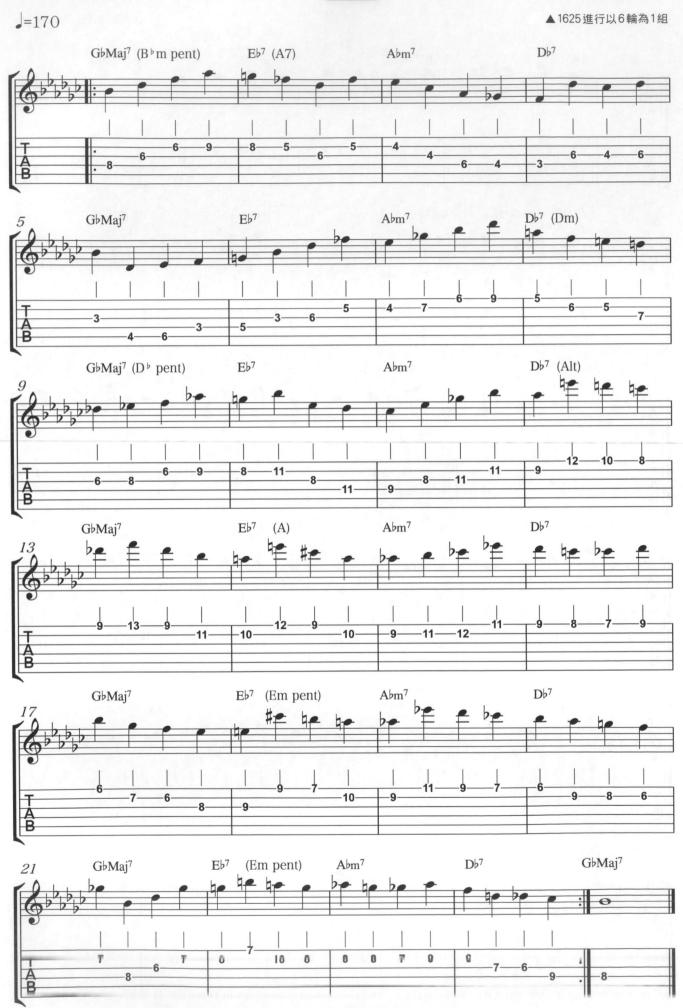

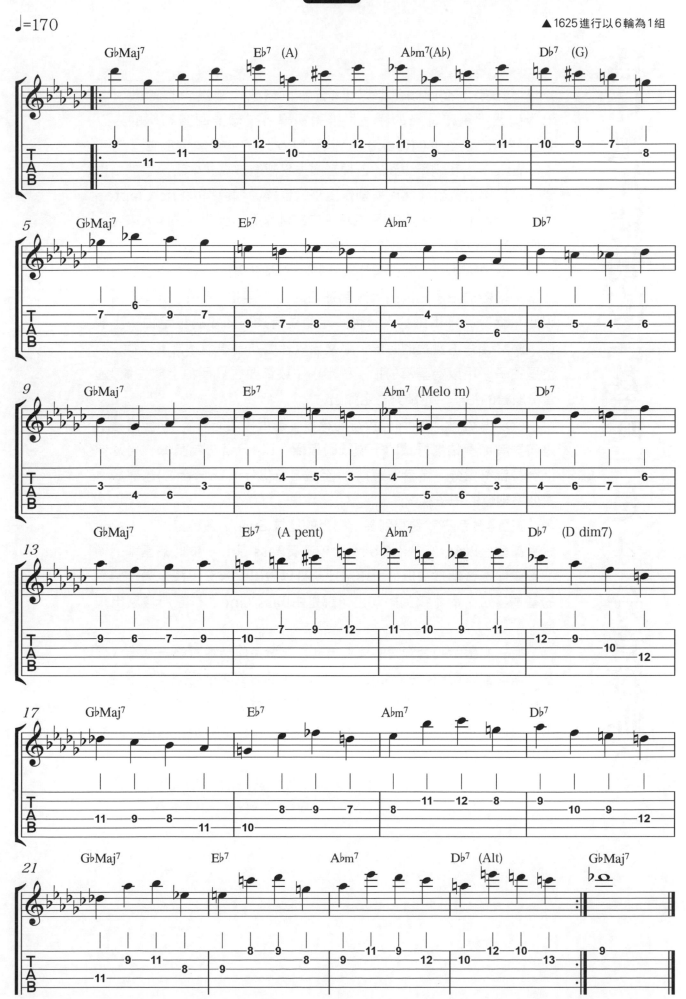

為什麼無窮動的「基礎」是４分音符呢？

本書是本從頭到尾都只以4分音符構成，絕世少有的教材。出版這個「基礎」篇的我，也推薦初學者或想要回歸初學的人以4分音符來練習。（Rock）、流行（Pops），當然還包含了古典（Classic），我們所聽到的各種音樂幾乎都能被寫成樂譜。當然！也或有是直接以樂譜譜寫而被創作出來的音樂。就算是像Eric Clapton或Wes Montgomery這種只靠耳朵音感創作而不會看寫譜的人來說，他們的音樂也是「能用樂譜被說明」。

「用樂譜說明」究竟有什麼意義呢？因為樂音可以用拍子被表現出來。這邊的拍子指的是大家都熟知的3拍、4拍、5拍…這種東西。因此，就算看不懂譜的人，也一定能在有共同認知的穩定拍子上演奏。演奏若有不發聲的時候，那又該以什麼為基準而不亂套了呢…那也是拍子。用以為基準的拍子穩定了，縱算要在其反拍上放進像3連音這麼難的拍子，也能夠穩定彈出。

所以說我們要進行4分音符的練習。能否穩定的被演奏4分音符，是演奏者節奏拍感好壞的一項技術指標。以4分音符為基準，再延伸上至長音符(2分、全音符等)，下至短音符(8分、16分音符)的熟練，是效率極佳的拍子練習方式。

說到4分音符就要提到爵士樂上的搖擺(Swing)這種節奏。一般來說，都會是以4分音符（4 beat）來演奏Bass Line。依此為基準，獨奏者或伴奏者都會在反拍上使用連音符以做出緊張感。這是爵士樂團的基本手法，而本書的樂句也可說是由Bass Line的概念所發展出來的。

而在本書示範音源裡的伴奏吉他，為避免與旋律打在一起造成混亂，盡量都以切成4分（Bigband Style）的方式來進行演奏。不過，就算沒有伴奏，彈奏「無窮動訓練」的樂句就能聽得出和弦進行了，也可將節拍器調成4分音符一邊練習。請先從較慢的拍速開始，熟悉後再慢慢地加快吧！

Part.2

藍調進行的
無窮動訓練

■C調時

■54～55頁的樂句和弦進行

■56～57頁的樂句和弦進行

藍調進行的基礎知識

「基礎」和弦進行之2是12小節的藍調進行。練習即興演奏時，藍調是不可或缺的要素。以調味料為例子的話，就如同醬油一般，加在生魚片上很好，加在肉上也很好…說：「將練習藍調所學到的東西用於各類音樂中都會非常受用」一點也不為過。那麼，為何藍調會很適合做為即興演奏的基本練習呢？因為「反覆」。不僅在爵士樂上，在我們所聽到的西洋音樂中「以模進（Motif）形式的反覆」也算是基本概念了。在藍調和弦進行上，就算只用1個音也好，請試著進行反覆的彈奏。

EX.1 模進反覆的例子

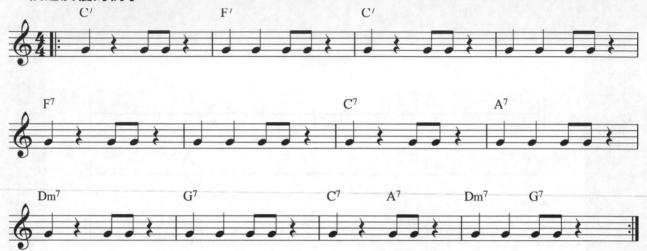

如何？就算你是初學者，應也能感受到即興演奏的樂趣。雖然在任何曲子上都可以使用「模進的反覆」，但特別在藍調裡，在和弦進行上（主和弦・Tonic，下屬和弦・Sub Dominant，屬和弦・Dominat）彈奏相同的模進反覆時，自然地就能讓這個模進呈現出不一樣的景色。因為也不用轉調，就以一組音做為模進就能反覆彈出動人的樂音感了。

關於模進用音的選擇來源，小調五聲音階（Minor Pentatonic Scale）是最具代表性的，建議初學者們都可以先以小調五聲為基本做出模進範本，然後反覆 copy 這模式來彈奏練習。

再來，還有一點，以「樂句」的型式來解構藍調的話，可將其視為是「AAB型」曲式。

Ex.2

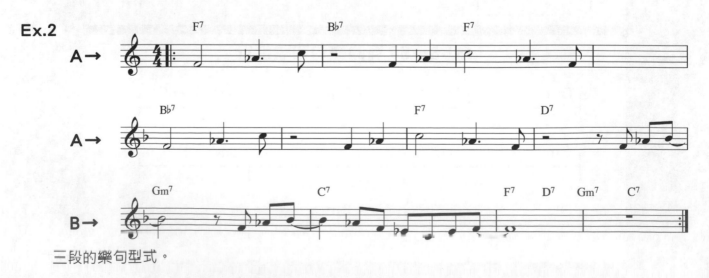

三段的樂句型式。

通常，起頭的4小節旋律，會被貼在下一個4小節上（使用相同的旋律）。然後最後4小節再使用與目前為止不一樣的旋律。▲代表例：Clifford Brown 的「Blues Walk」，Dizzy Gillespie 的「Birks Works」。

有些藍調是將起頭的4個小節旋律「平移」高4度的旋律。▲代表例：John Coltrane的「Mr. PC」，Thelonious Monk 的「Blue Monk」。

也有藍調是AAB三段都用同樣的樂句反覆。▲代表例：Oscar Pettiford的「Blues in a Closet」，Milt Jackson的「Bag's Groove」，Sonny Rollins 的「Sunny Moon for Two」。

將模進排列成 AAB 的曲式就像玩遊戲一樣有趣呢！

藍調的歌詞也一樣，大多會以 AAB 這樣的曲式排列。以 T Bone Walker 的「Stormy Monday Blues」為首，Paul Butterfield Blues band的「Born in Chicago」，B.B. King的「Everyday I Have The Blues」等，就像是「前2段先鋪梗，最後再說出來」一樣的文字遊戲，這也是藍調的一種特有風格。

請大家務必要多聽藍調題材的曲目。想要 Copy 的話，也從藍調的主旋律開始比較好。由於大量的樂曲都是以這種「類」藍調曲式為基礎寫出來的，要取材（梗）觀摩時，「量」絕不會有問題。而且令人印象深刻的旋律也很多，採譜起來也很容易喔！

若你想以藍調的4分音符無窮動做節奏變化的練習，就用這個 AAB 的曲式如何呢？請看下面所述。

Ex.3 藍調無窮動 in C的旋律性變化（Rhythmic Variation）範例

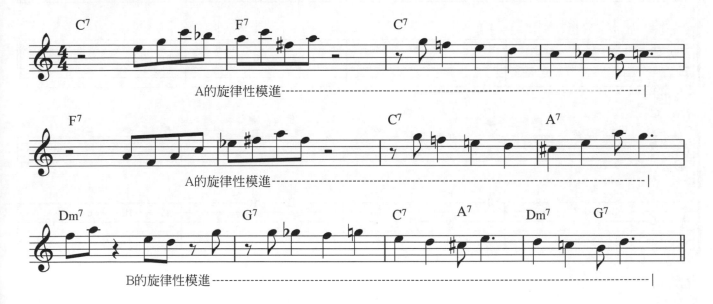

取材上述旋律動機模進的「拍法」，我們便能將從藍調4分音符無窮動所習得的內容來做 AAB 的模進練習了。

如何？請務必在藍調進行上好好享受各種練習。這邊的「4分音符無窮動」，基本上是以和弦內音（Chord Tone）為主所組成樂句，所以五聲音階沒什麼出現。試彈之後，應該有人會有「這是藍調？」的疑問。請把它當成名為藍調的和弦進行練習就好。後半的2首曲子（第54～57頁）加入了變形的藍調。有 Charlie Parker 所愛用，稱為「Bird Blues」的和弦進行（第54～55頁），以及小調藍調的和弦進行（第56～57頁）。

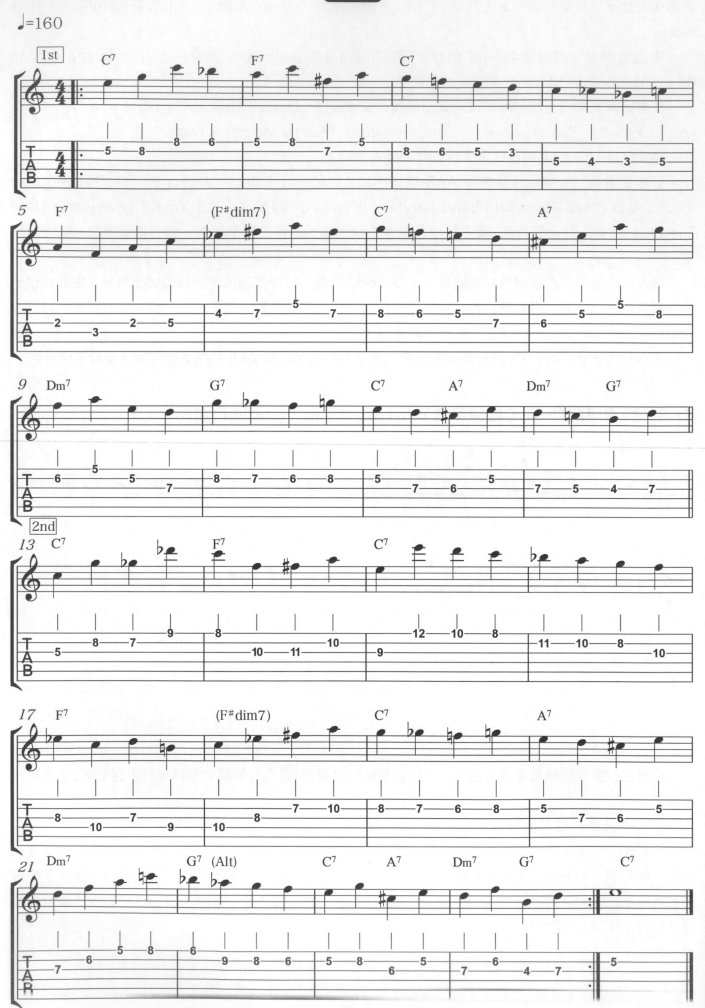

track 26

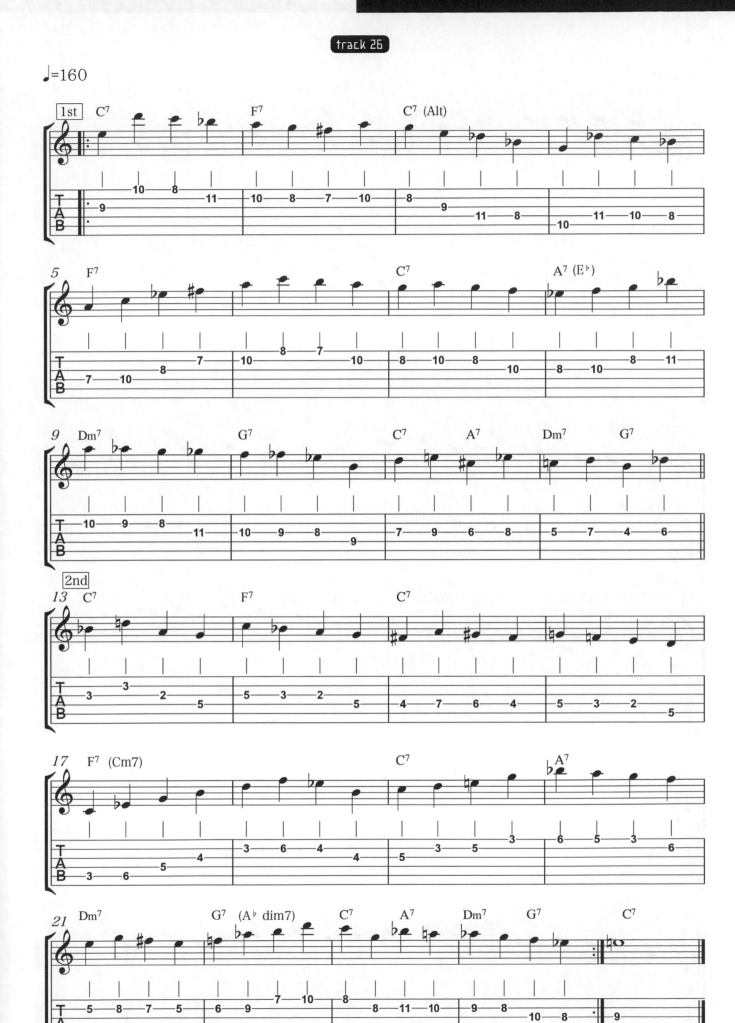

track 27

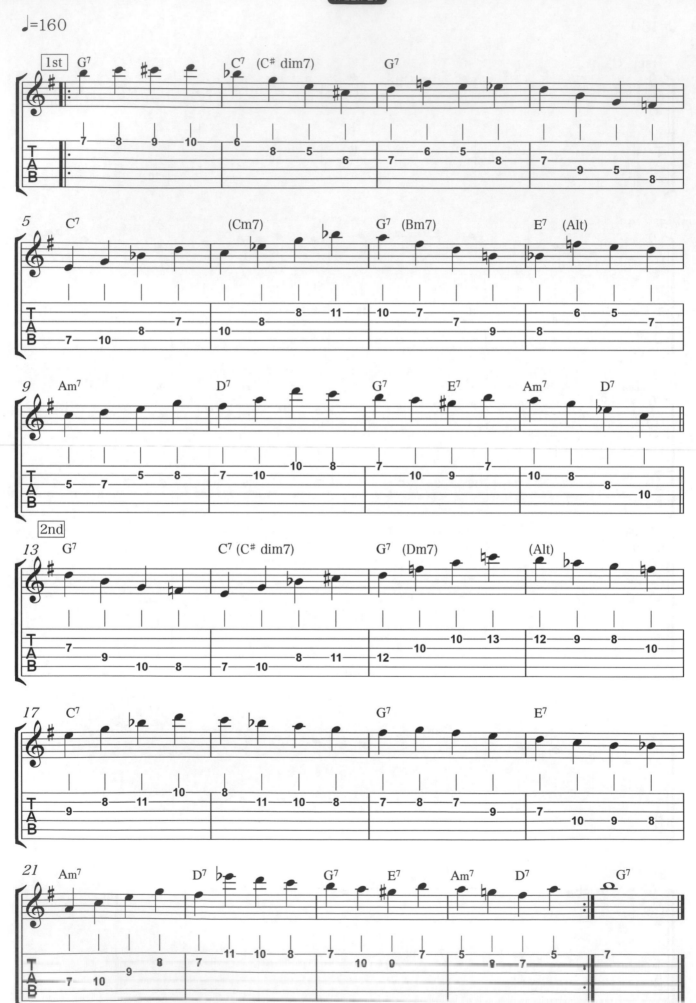

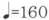

track 28

♩=160

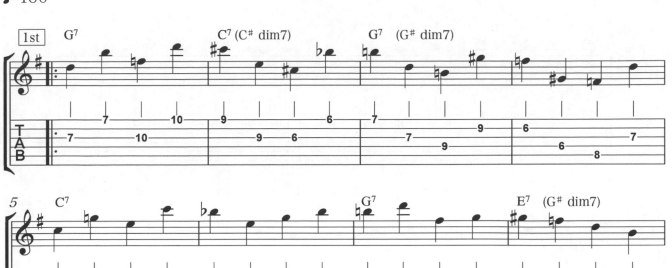

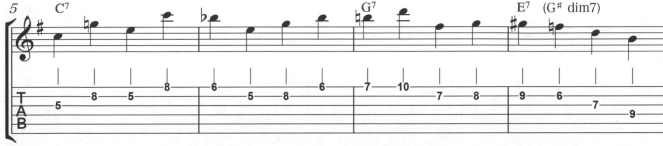

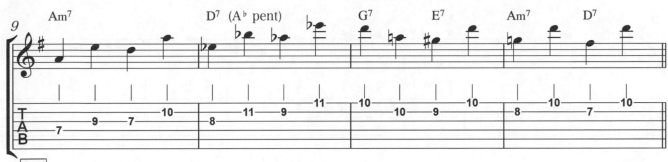

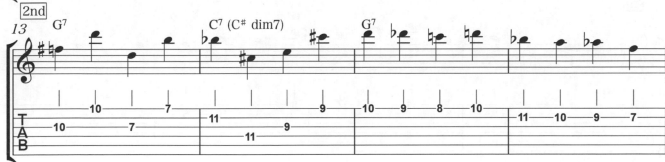

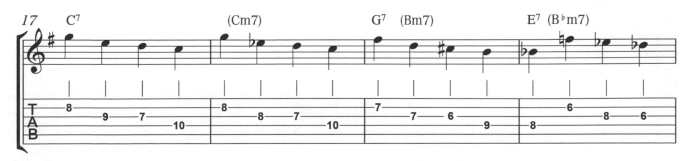

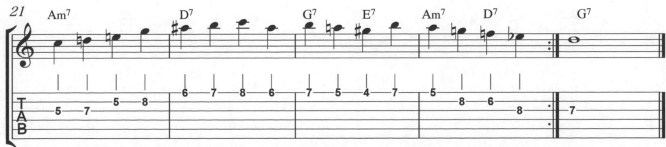

藍調 (Blues) 無窮動練習 in D

track 29

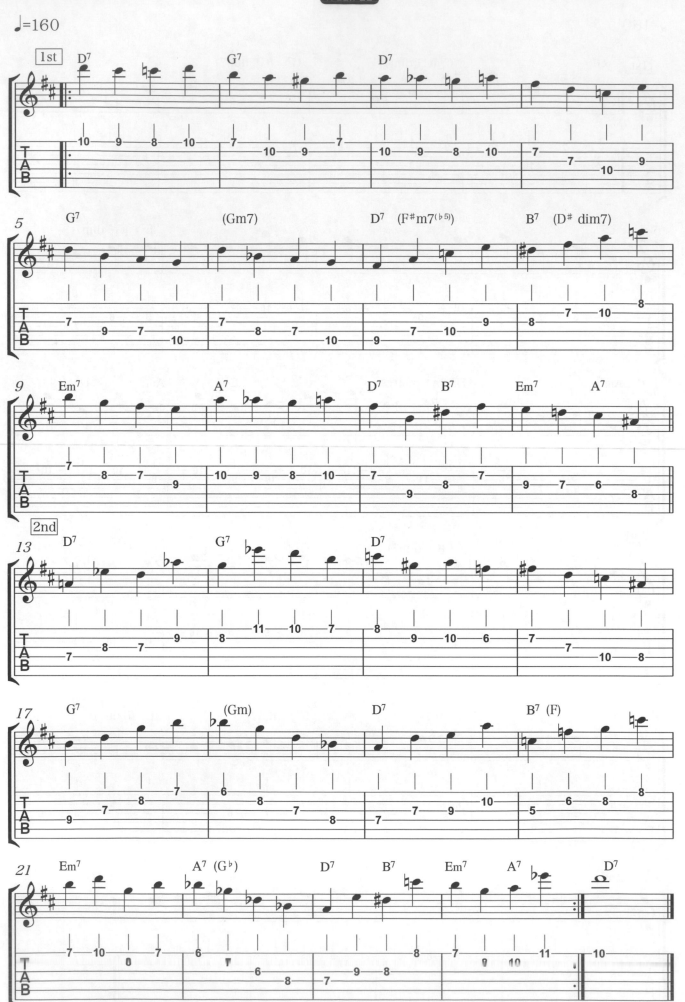

track 30

♩=160

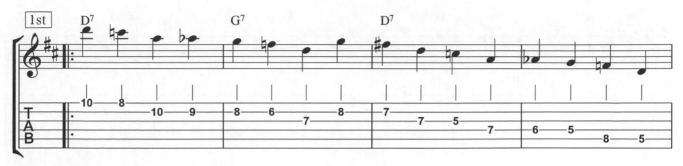

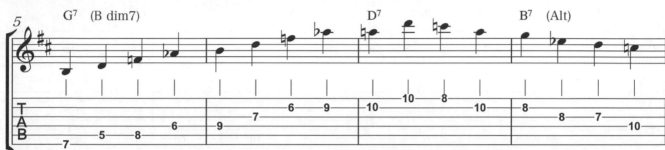

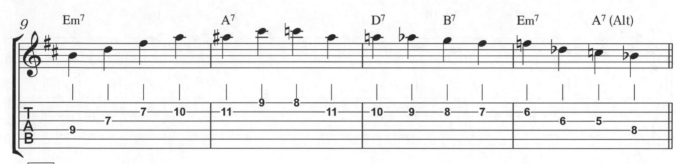

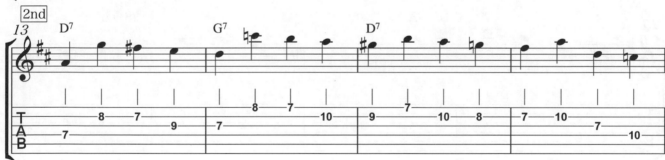

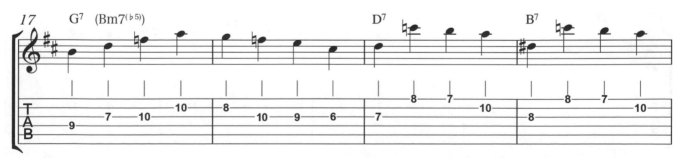

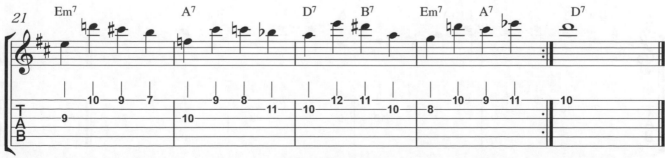

track 31

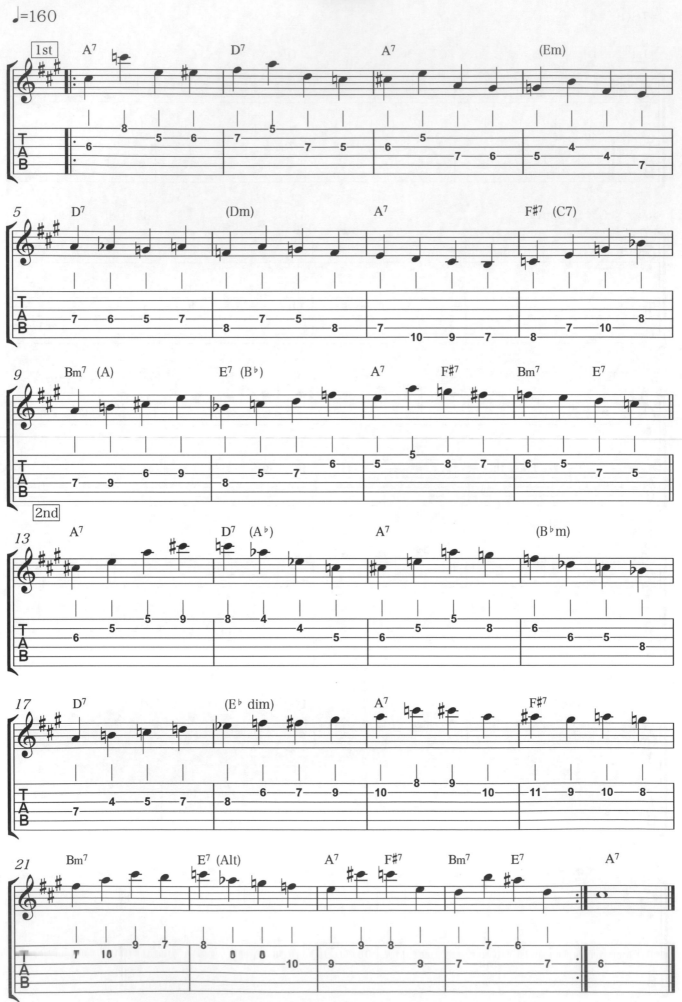

track 32

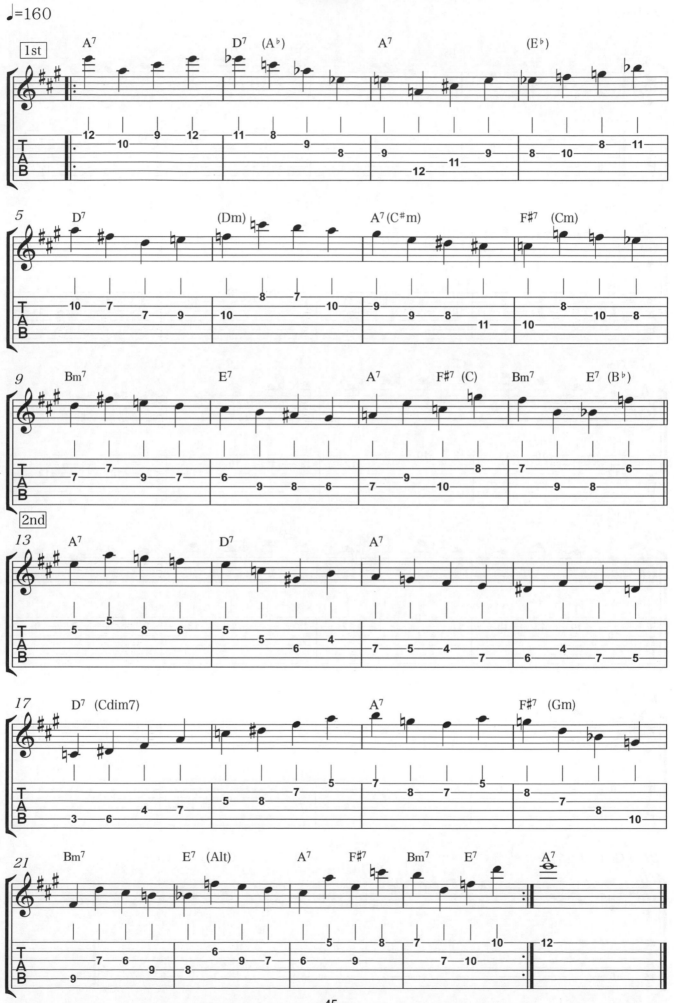

藍調 (Blues) 無窮動練習 in F

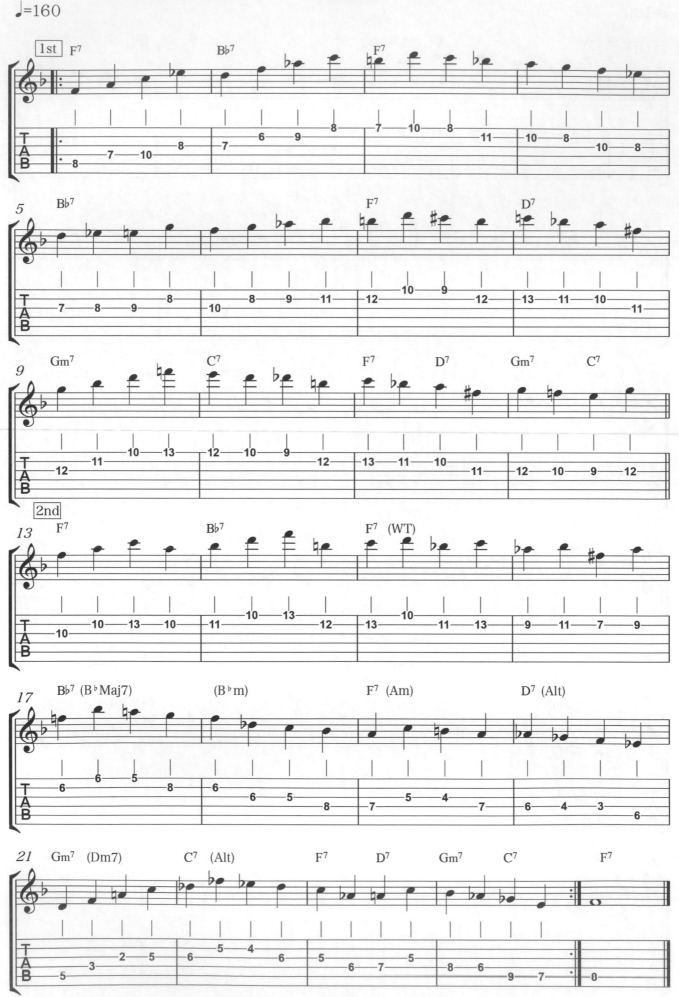

track 34

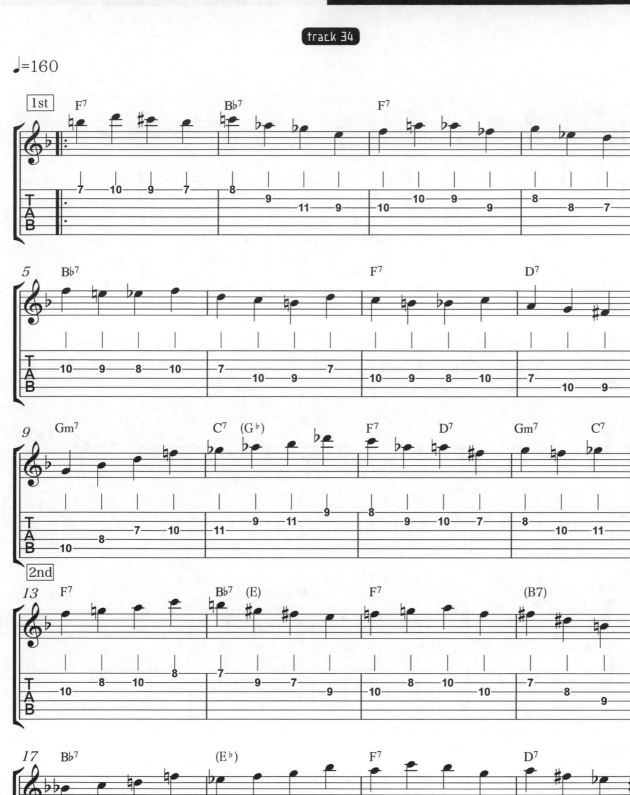

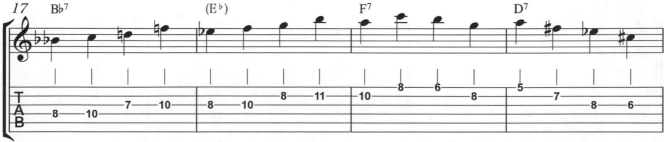

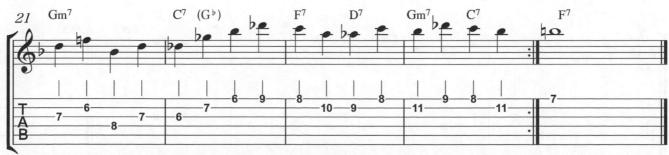

藍調 (Blues) 無窮動練習 in B♭

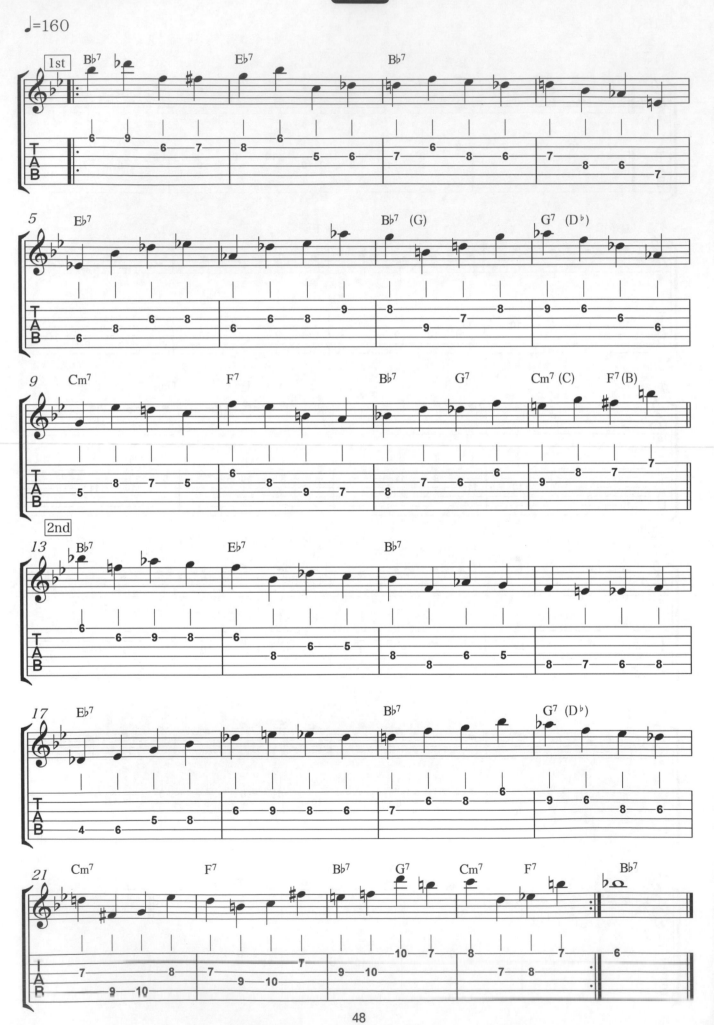

track 36

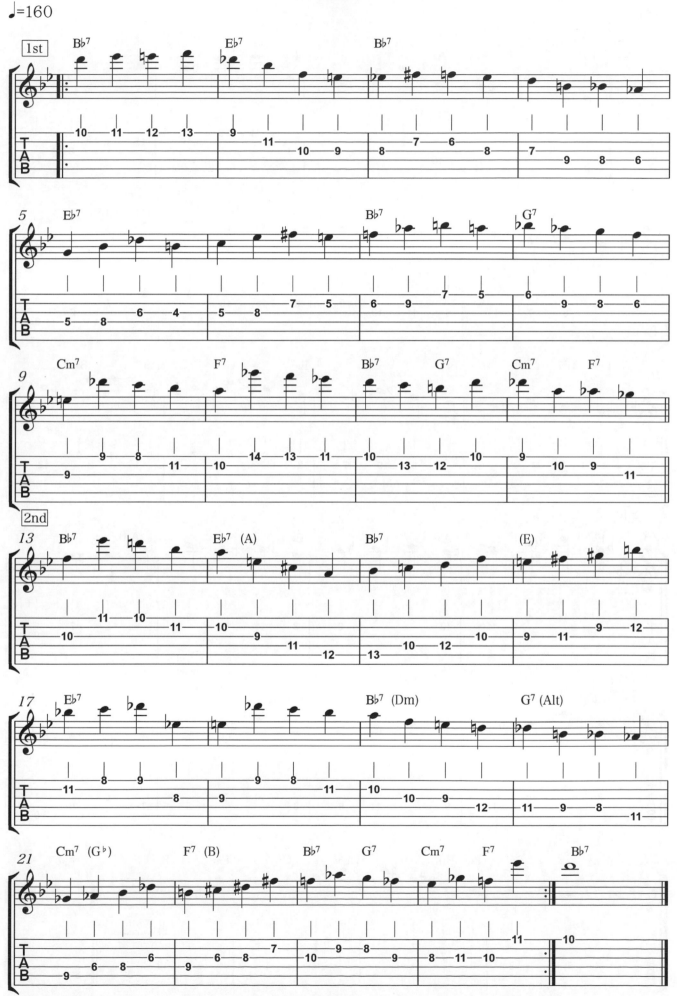

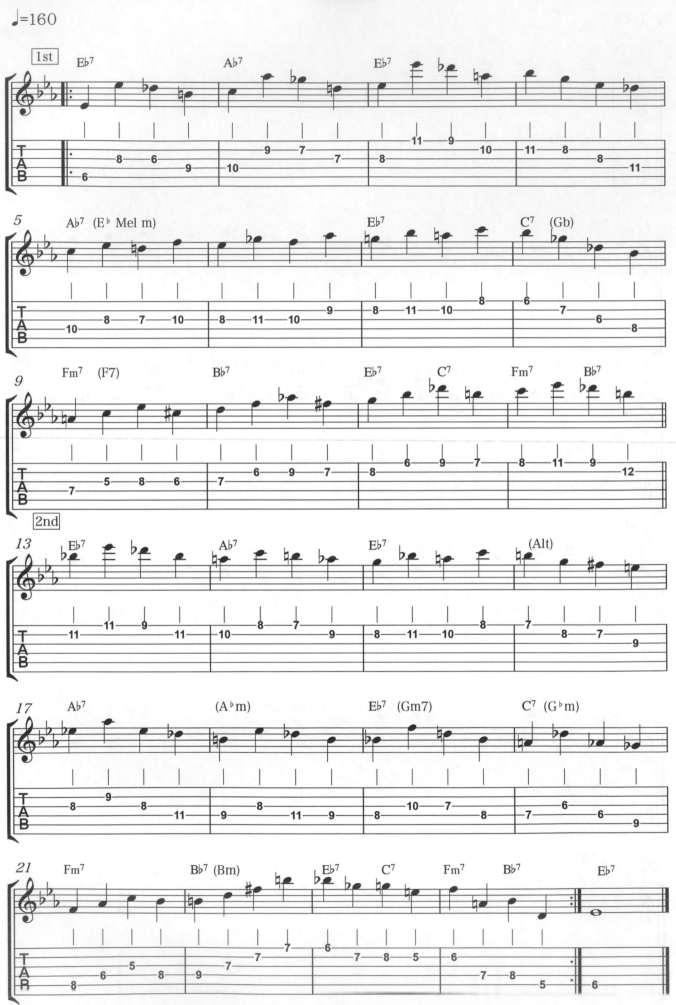

track 38

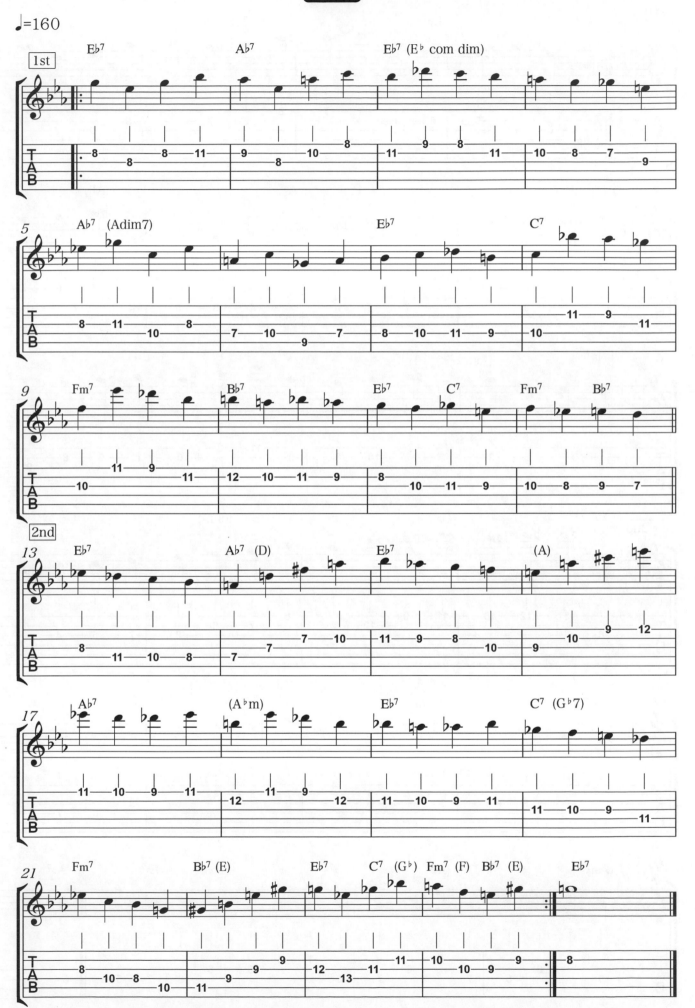

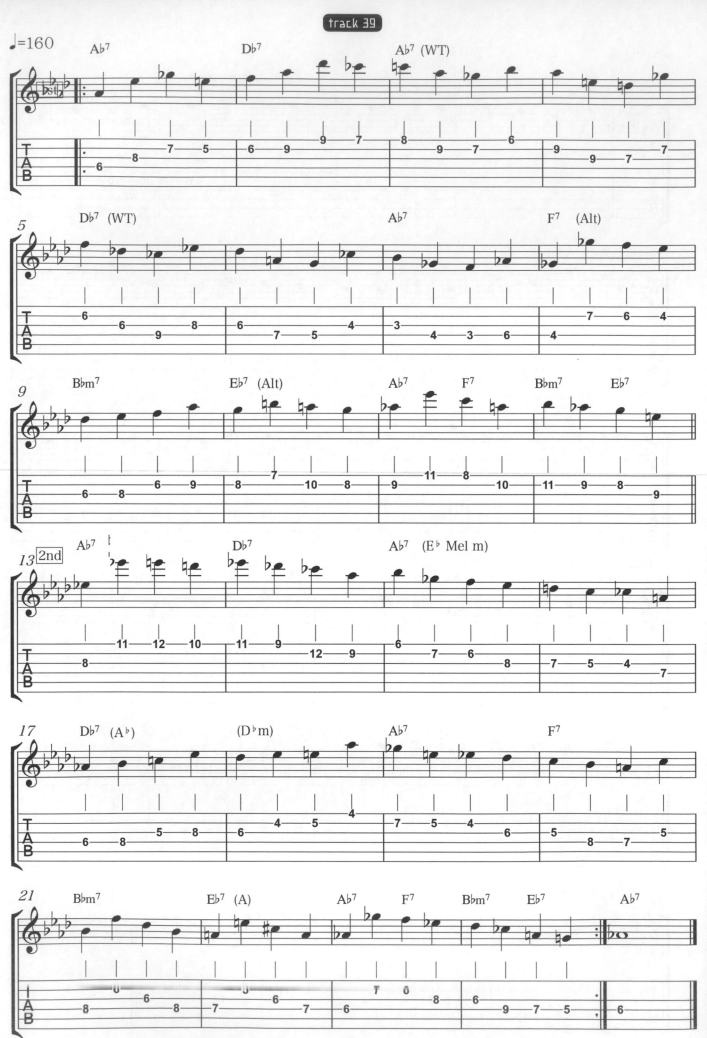

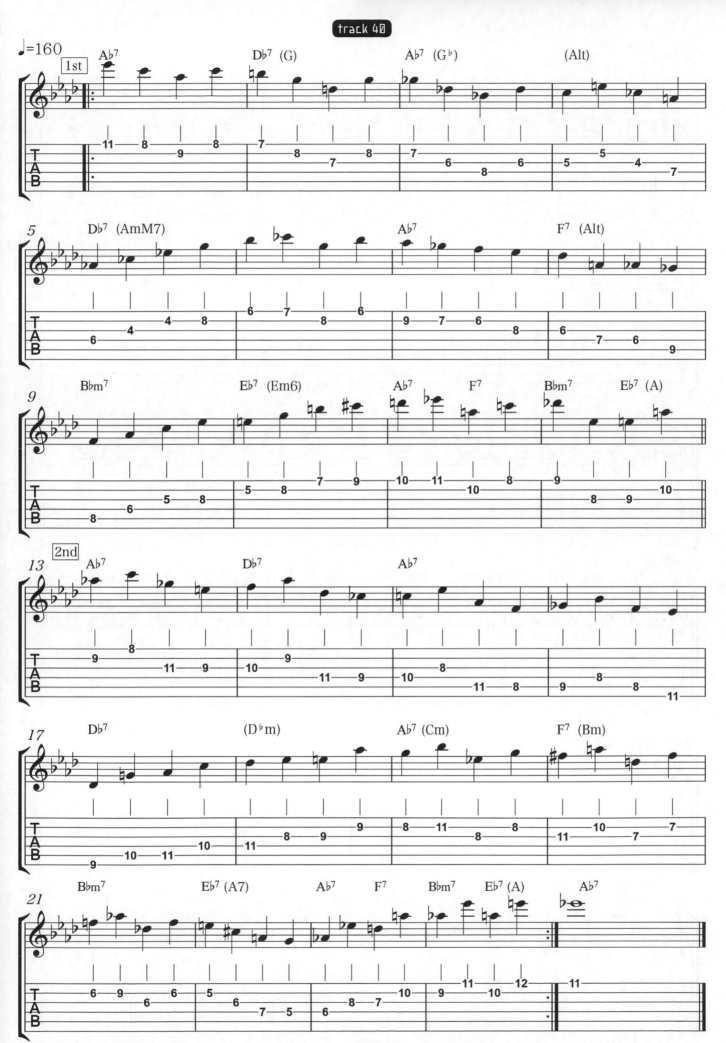

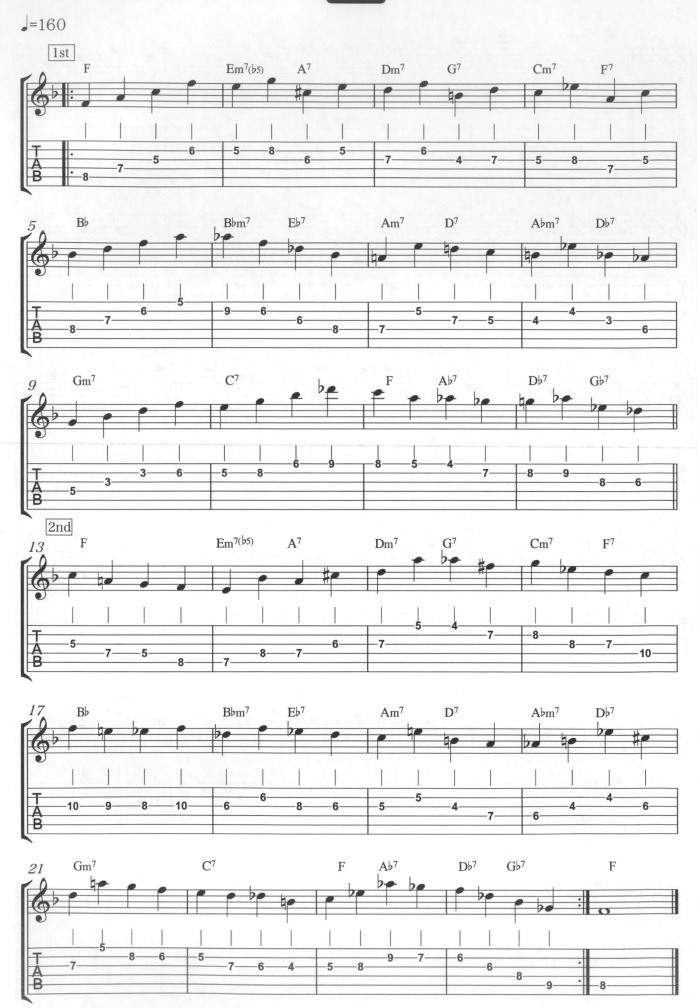

track 42

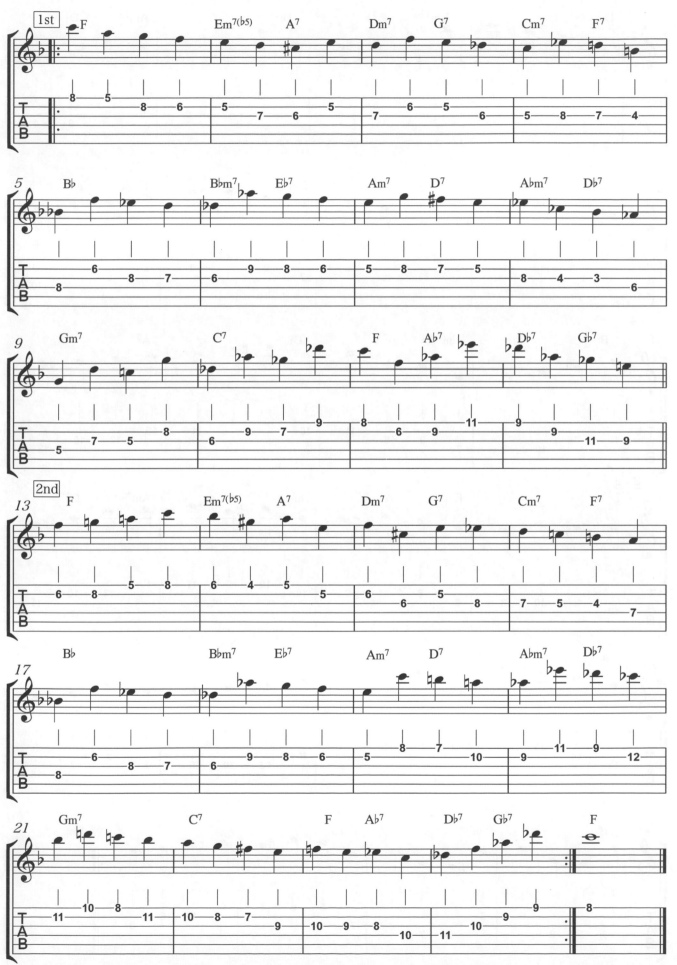

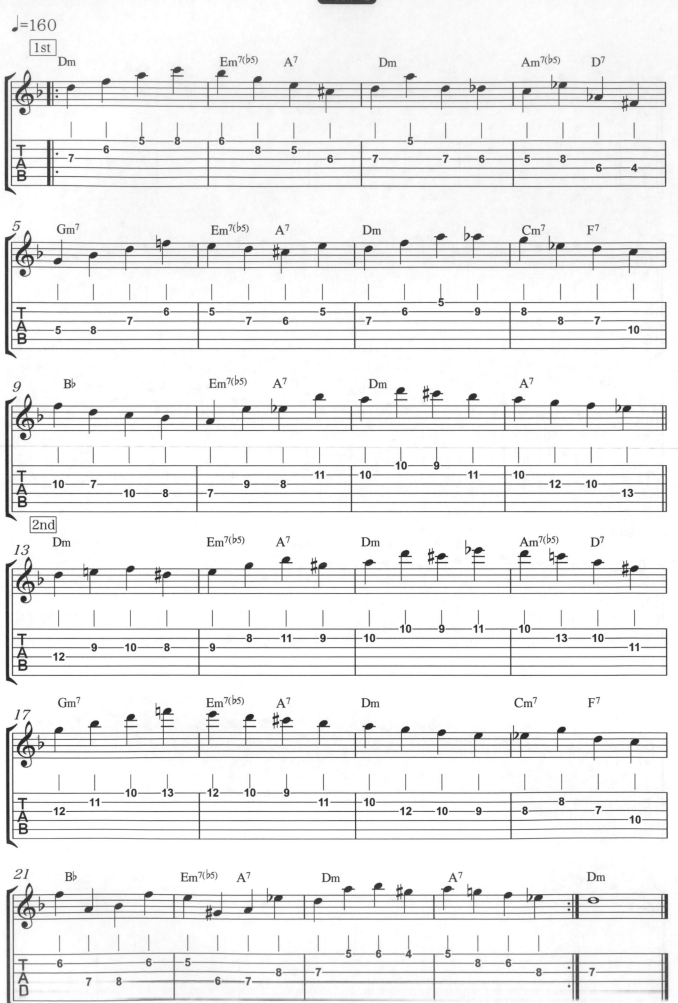

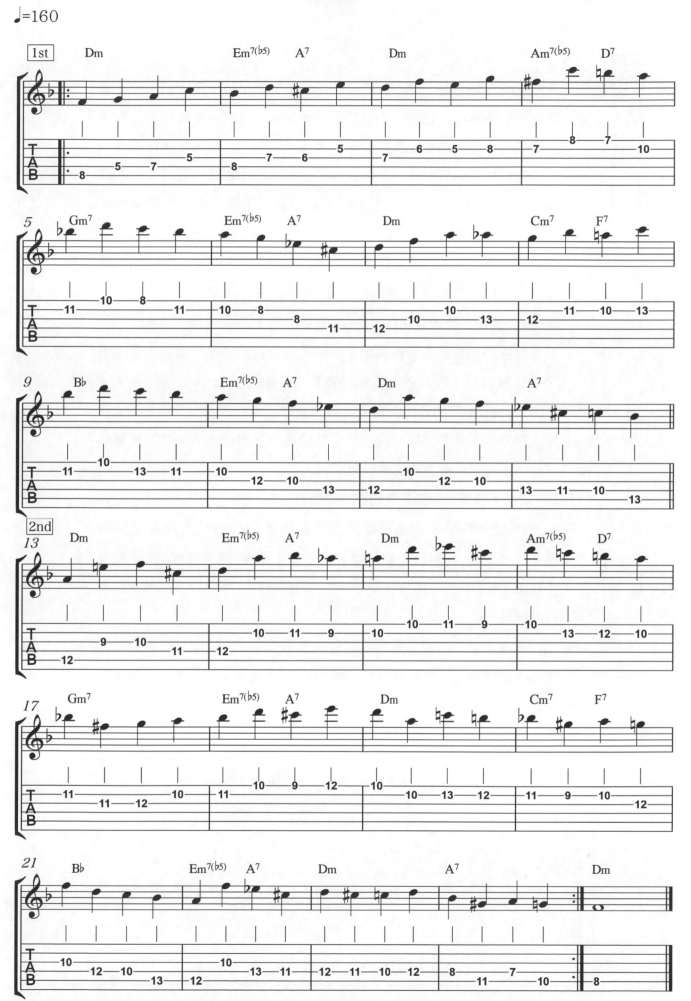

關於運指

　　若對吉他手說「敵人在此」！那所指的就是運指了。敵人是一須與之面對並戰鬥的存在。「要攻下那個樂句，以接下來選用的那個手指真的行嗎？」請從能掌控並駕馭「運指的戰鬥」中獲勝後再回答！就算有些樂句你覺得不可能用吉他彈出來，經由花費時間練習、演練後，也定能彈得出來的。吉他的練習也許就是種「磨練安排運指能力」的修練過程吧！

　　運指代表了吉他手的個性。像Pat Metheny與John Scofield的運指就不一樣。運指的目的有以下所述的2點...。

理由1「要用怎樣的表情去詮釋(彈奏)樂句呢？」

　　左手的運指模式會影響到右手的「行程」安排。全撥弦（下上不停地交替撥弦）時左手的該如何運指？那連奏（Legato）時呢？掃弦（Sweep）時又該如何呢？要用怎樣的表情去表現樂句呢...？像這樣，讓左手與右手如同相互吐槽一樣地進行著對話（？）並互相牽動彼此，不也是種很有趣的演奏功課嗎？

理由2「手指要認識樂句與和聲的關係性」

　　練習樂句時，須先把握好自己彈奏音所要執行的意義再安排運指。例如：當你能下意識地就萌生「因這個句子是A7的延伸音（Tension），所以運指該是...」這樣的邏輯時，你就是正在做一個有效的練習。

　　這本書與迄今出版過的無窮動系列不一樣，沒有非要你遵照譜面上的運指標示去行事。雖然有 TAB 譜上的「建議」運指標示，但決定用哪根手指壓弦是你的自由。最後，若能不依靠 TAB 也能彈奏流暢的話，就表示你彈奏的選擇範圍、能力確實地擴大了。

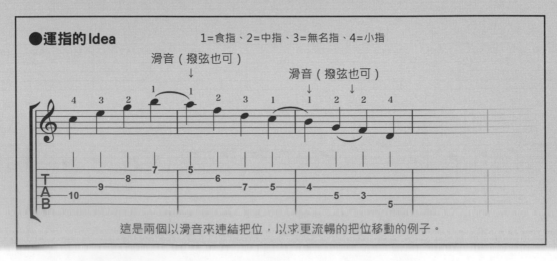

●運指的 Idea　　　　　1=食指、2=中指、3=無名指、4=小指

這是兩個以滑音來連結把位，以求更流暢的把位移動的例子。

Part.3

節奏變換的
無窮動訓練

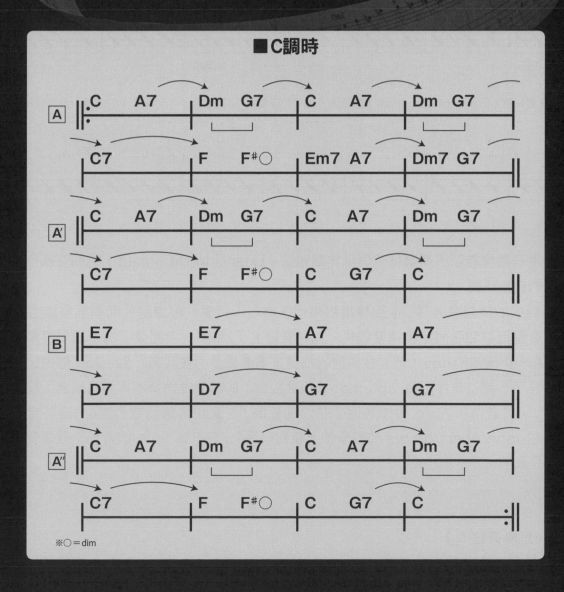

■C調時

A
C A7 | Dm G7 | C A7 | Dm G7 |
C7 | F F#○ | Em7 A7 | Dm7 G7 ‖

A'
C A7 | Dm G7 | C A7 | Dm G7 |
C7 | F F#○ | C G7 | C ‖

B
E7 | E7 | A7 | A7 |
D7 | D7 | G7 | G7 ‖

A''
C A7 | Dm G7 | C A7 | Dm G7 |
C7 | F F#○ | C G7 | C :‖

※○＝dim

節奏變換進行的基礎知識

聽到 Rhythm Change 這樣的詞語，應該有人會覺得是跟「給予節奏變化」或「變拍」有關。然而，這其實是由 George Gershwin 所寫「I Got Rhythm」一曲而來的簡化字詞。「Change」指的是「I Got Rhythm」的和弦變換（Chord Change），也就是說，提說「Chord Change」= 彈「I Got Rhythm Change」這首曲子的和絃進行（我老師是這樣教的啦...）。與上章節藍調的基本和弦曲式相同，這個進行也是 Session 的必彈曲。這個世界上有大量的樂曲都是以這個進行為基礎寫出來的。光是 Copy 這節奏變換進行的某部份所寫的爵士曲相關內容量，就已經夠我們引用不絕的了。

節奏變換分為兩個部份。一個是 A 循環和弦進行（1625），另一個是B延伸屬和弦（Extension Dominant）（屬七和弦的連續）。

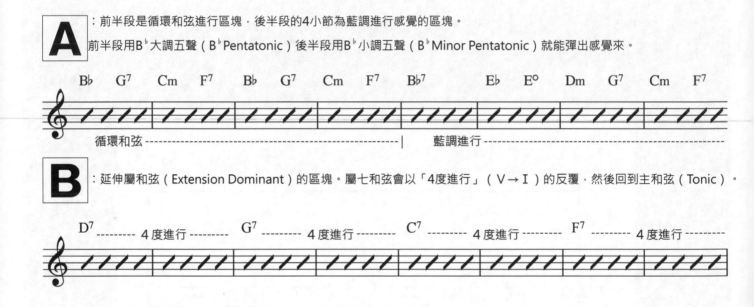

節奏變換是當你能記得循環進行與延伸屬和弦（Extension Dominant）的和弦進行模式後，會雙倍回饋給你的外掛法寶。

「節奏變換的練習意義是...」這樣講起來似乎有些不自然，但這對於即興演奏能力的大幅增強非常有效。主要是因為和弦的變換速度很快，光是要追上「2拍換一次和弦」的步調就很累人了。再加上節奏變換（Rhythm Change）都是在快速的拍速上演奏居多，並且有「Session 能力比賽用曲」的形象。這麼說好了！我也曾經因為 Uptempo（快速拍點）的節奏變換彈不好而煩惱過，我就想：如果像貝斯手那樣以4分音符彈 Solo 會怎樣呢？並也試著彈了，這也是讓我想到以4分音符無窮動演練的契機。之後我在 John Abercrombie 的教學帶上看到只用4分音符彈 Solo 的介紹，發現我與他的看法一致，感覺真是高興。

●Bass Line是無窮動！？
Swing 的貝斯不停歇的持續彈著4分音符，也就是俗稱的 Walking Bass 。這就好像是......無窮動呢！這邊所要介紹的不是吉他無窮動，讓我們來認識一下貝斯的無窮動彈法吧！

規則很簡單。運用根音與 Approach Note（接近音）的反覆就行了。

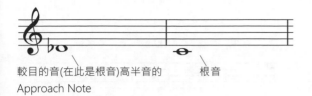

較目的音(在此是根音)高半音的　　　根音
Approach Note

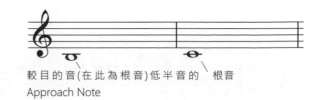

較目的音(在此為根音)低半音的　根音
Approach Note

試著做出對應右圖和弦進行的Approach Note

根音(Root)=R　　Approach Note=AN

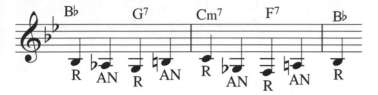

在編Bass Line時，根音 & Approach Note 以外的音也適用於以下的規則。當兩個相連的小節間和弦(或說完整的一小節僅有一個和弦配置)不變時就可使用這些規則。

規則1：R-AN-5-AN　規則2：R-3-5-AN　規則3：R-2-3-AN

實際編出一輪的 Bass Line（下方譜例）。請參考。

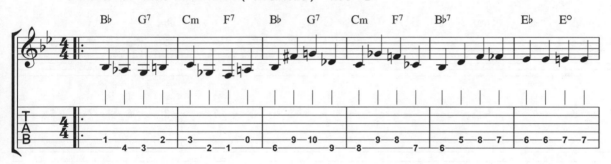

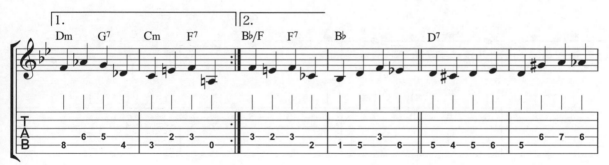

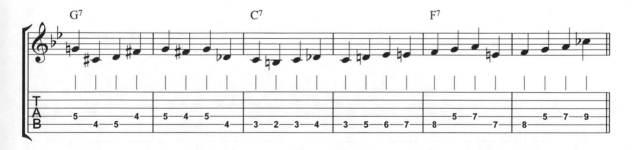

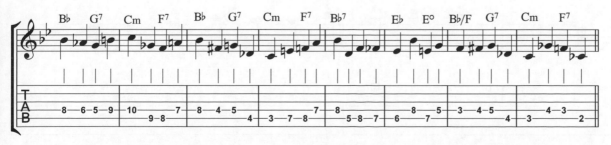

track 45

♩=200 Swing

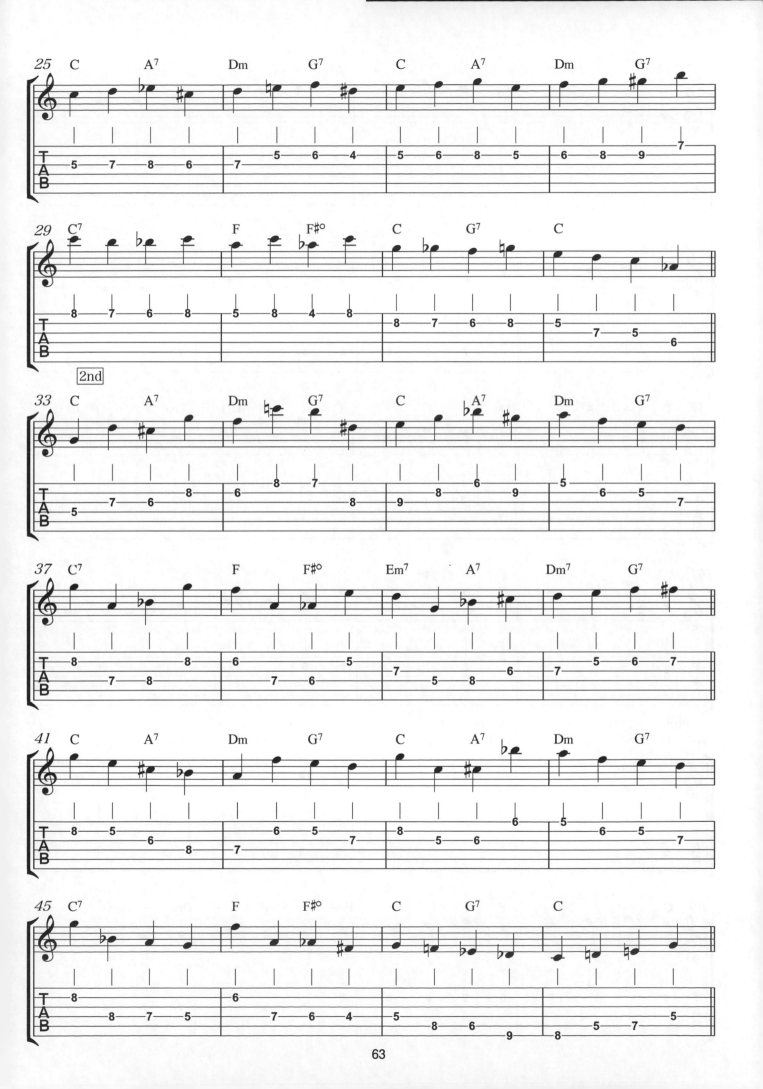

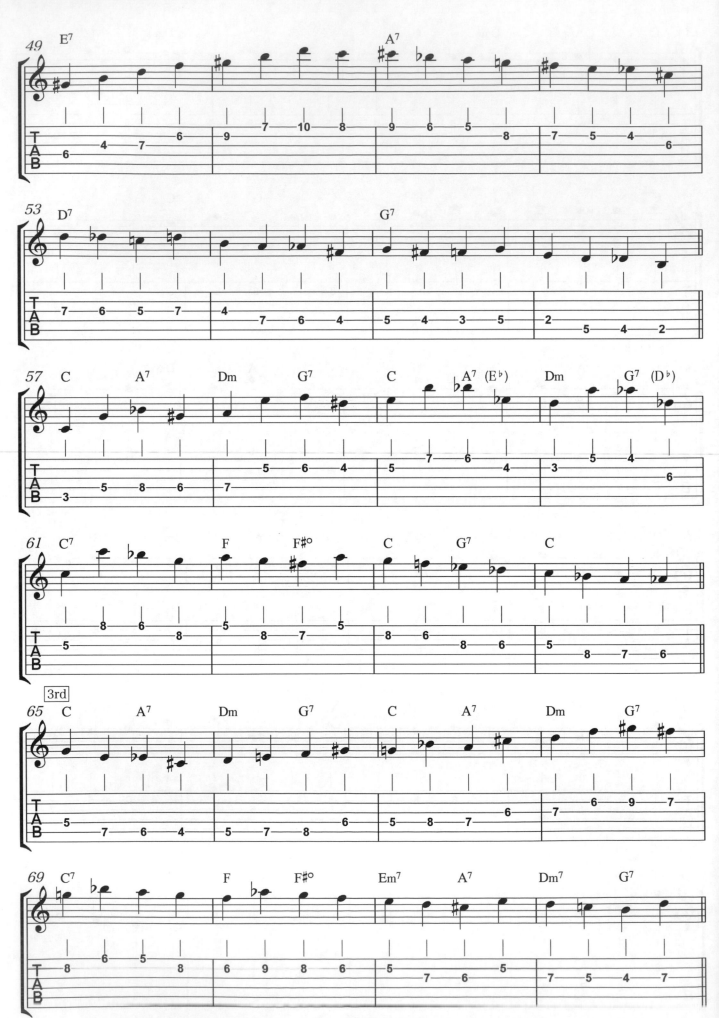

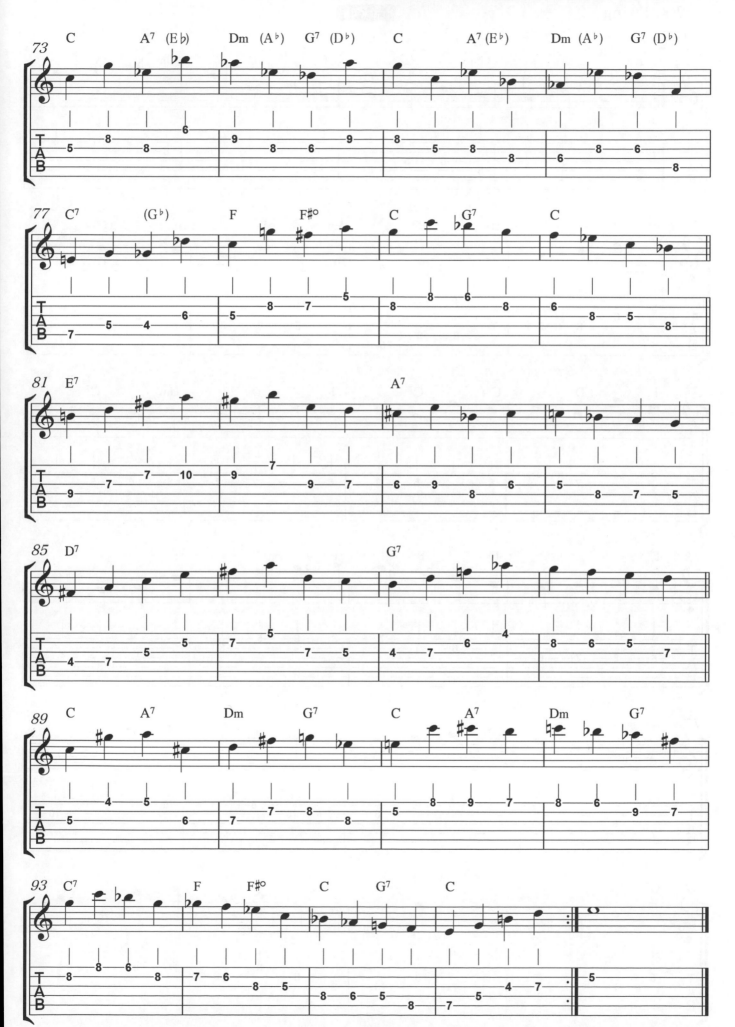

節奏變換(Rhythm Change)無窮動練習in F

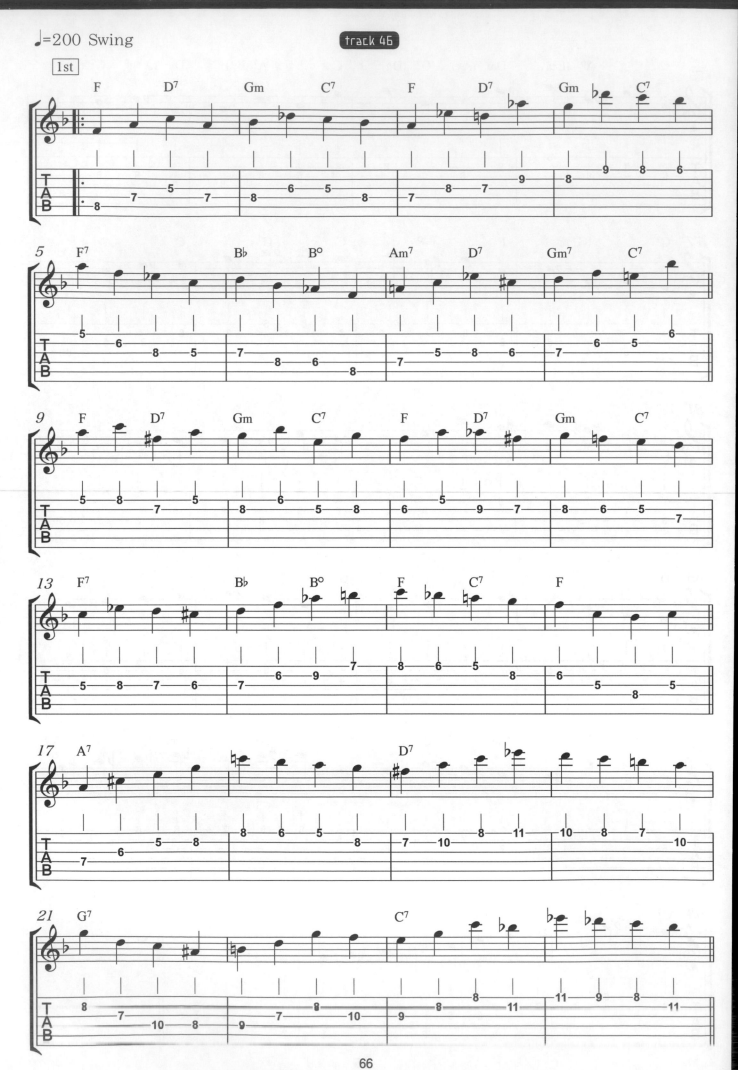

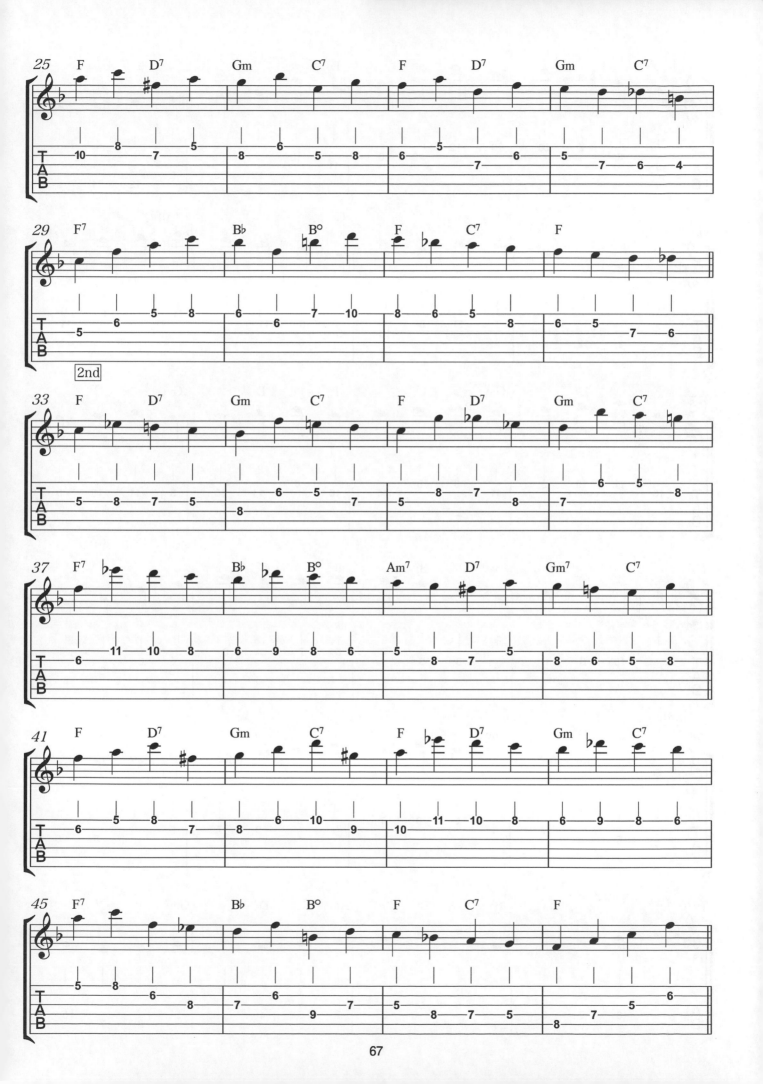

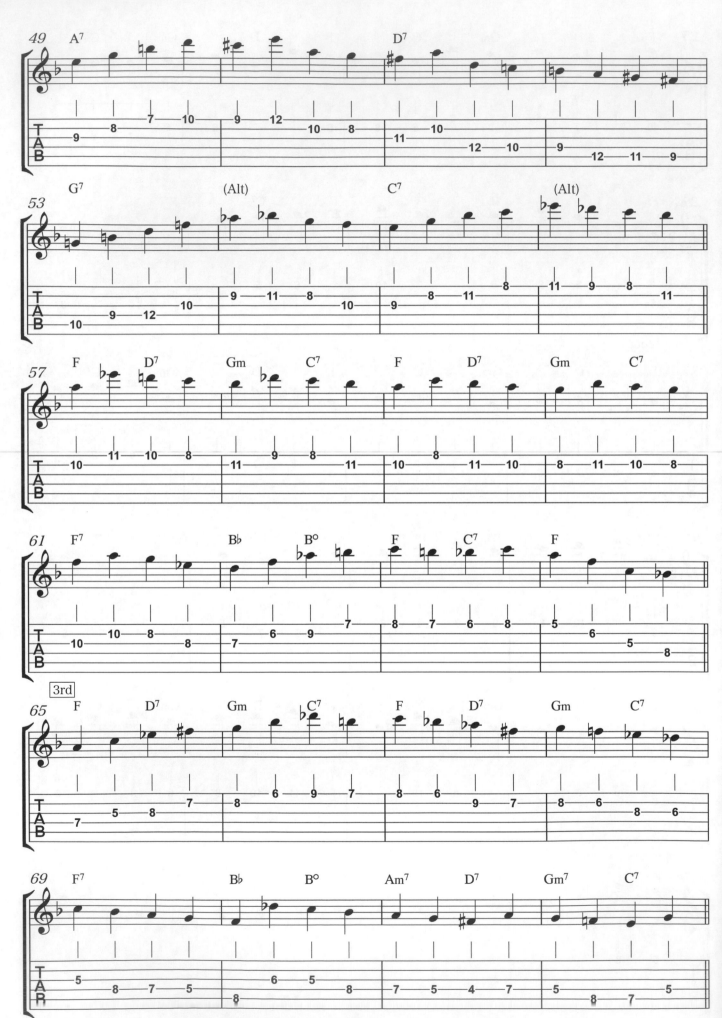

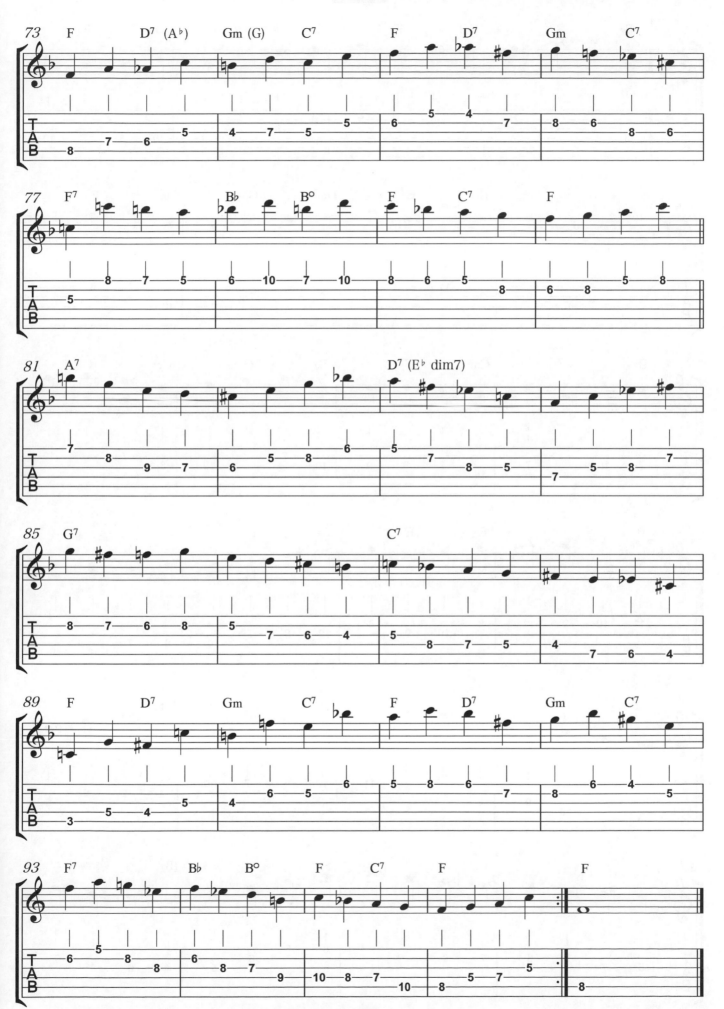

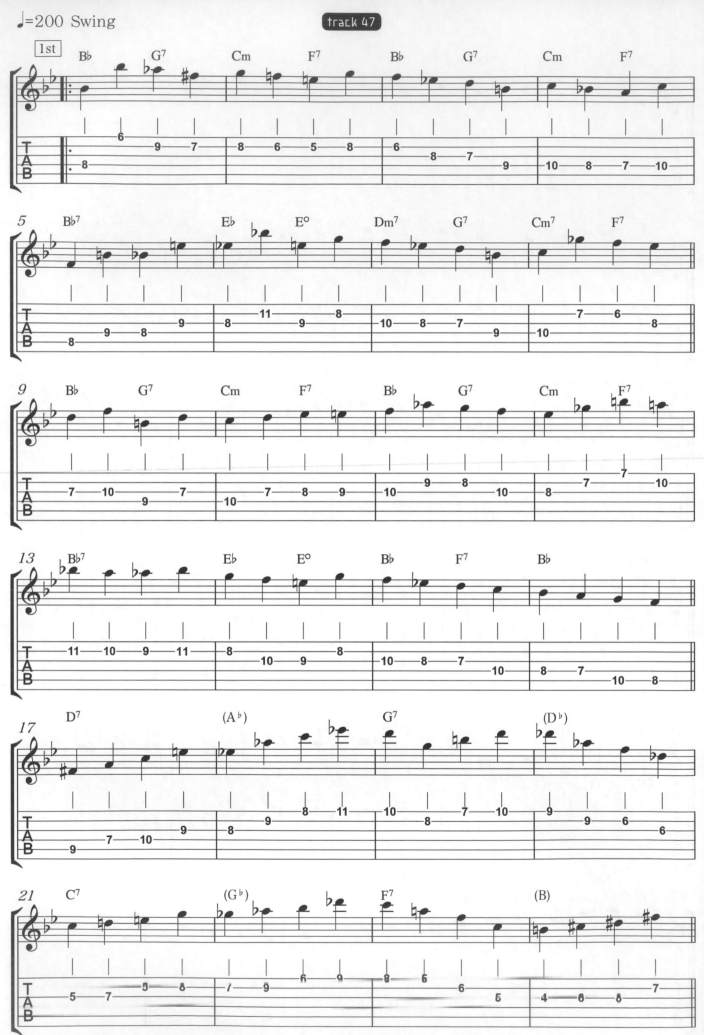

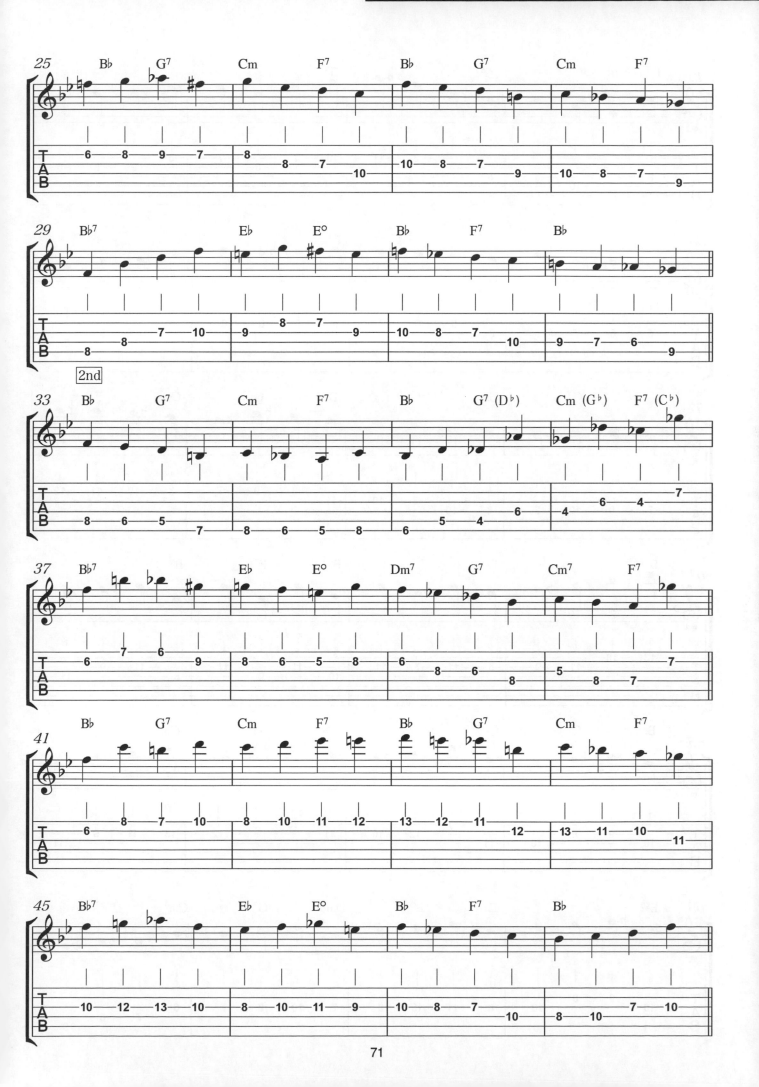

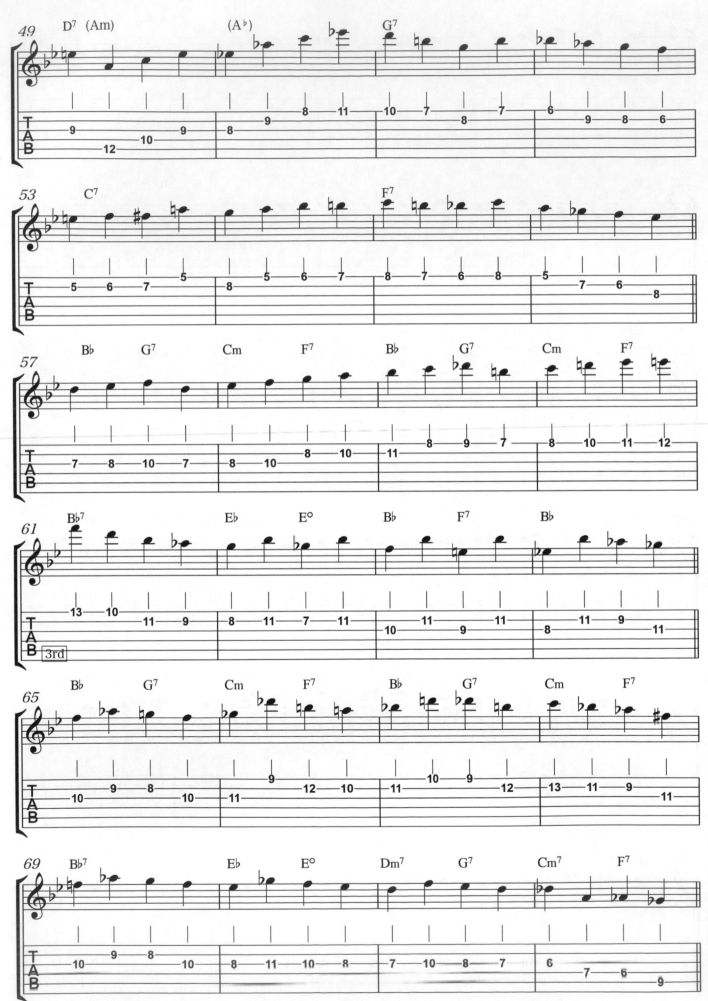

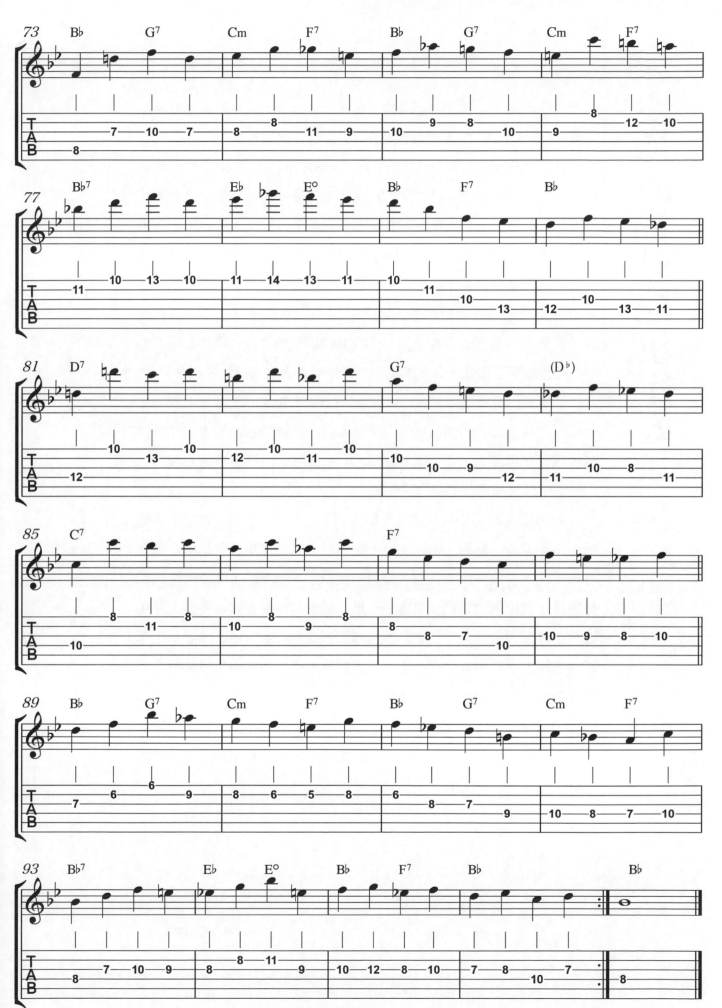

要彈的音已經決定好了!

你已經死了(譯按:北斗神拳梗)...沒有啦!進行即興演奏時,彈奏者有2件事要做。**1.選擇什麼音? 2.彈什麼節奏?**

要同時做這2件事(而且是即興)非常的困難。特別是對初學者而言,在長長的節奏進行中,「錯過了一個又一個的和弦,然後還記不清楚和弦進行...」真是如家常便飯。要有辦法選擇適切的音,同時持續彈出節奏良好的樂句談(彈)何容易?如果一開始就只先專注於解決其中一項應該會比較輕鬆吧?在:「什麼音對應目前的和弦合適呢?什麼節奏適合目前的狀況呢?」之間,你覺得哪一項比較容易呢?答案是「聲音(用音)」。與CMaj7相配的聲音,只要稍微努力一下任誰都可弄懂的。是的!接下來要彈的音,果然已經決定好了。

學生常對我提出「只彈和弦內音(Chord Tone)似乎不夠酷...」的疑問,對此,我的回答是:「請思考如何排列和弦內音會讓你的彈奏內容顯得有趣,才是學習的關鍵...」。而耐心,正是學習音樂的一種樂趣(或說是學成的唯一捷徑)。

對即興演奏初步訓練很有幫助的就是「寫 Solo」。總之,請將節奏這要素(絆腳石)暫時去掉,先專注考慮:「用音與其排序該怎麼安排呢?」這件事上。個人覺得:從1個小節內3~4個音開始學比較適當。先把用音跟和弦名寫在一起,跟著和弦進行的卡拉帶(伴奏音樂)一起彈。只針對聲音,不考慮節奏...也請各位務必試著編出專屬於自己的簡單無窮動樂句。本書也是著重用音動向的學習教材。樂句都是依我的經驗將流暢的聲音動向寫入進行中。有些是各位也熟知的聲音排列,也可能會讓你帶有「咦?這聲音搭嗎?」的不和諧感(?)的樂句。而事實上,那些音對你來說,可能就是你尚未知曉的領域:延伸音(Tension)。

16小節
Standard進行的
無窮動訓練

16小節Standard進行的基礎知識

本書的後半段的無窮動練習使用的是 Standard 曲的和弦進行。先從16小節的簡單和弦進行開始。

Standard 曲通常會是「AABA」或「ABAC」曲式,以32小節為一輪的曲子也很多,但16小節為一輪(因為較短)較易於演奏,而且多數的好歌都也都是這個曲式。對初學者而言,因還有的和弦不懂,若再遇到奇怪的進行或困難調性的曲子就更辛苦了。

所以,我在指導初學者合奏等課程時,用的都是短而簡單的曲子。這邊所放的6個練習,都是我指導初學者所使用的16小節簡單的 Standard 和弦進行。

再來,這邊所編的和弦進行與原所參考曲目的和弦進行不完全相同。為了要編寫無窮動的樂句我有做了一點改編,這部份還請了解。

16小節 Standard 進行① ※第80~81頁

最初的練習是仿中音薩克斯風巨人:Sonny Rollins 的超有名曲目「St.Thomas」風的和弦進行。僅以循環和弦進行構成,「超超超」簡單的曲子,但因其極佳辨識度&律動感,我們還是能感受到 Rollins天才般的才能。

要練習的是即興演奏,這邊把一些合適的2-5進行(II-V進行)放進來了,你可能也會覺得「若在這本書的開頭就做這樣的練習不也很好嗎?」請一邊想像著拉丁音樂的節奏,一邊帶著律動的感覺去彈奏吧!

希望你也能去聽一下Jim Hall演奏的「St.Thomas」。

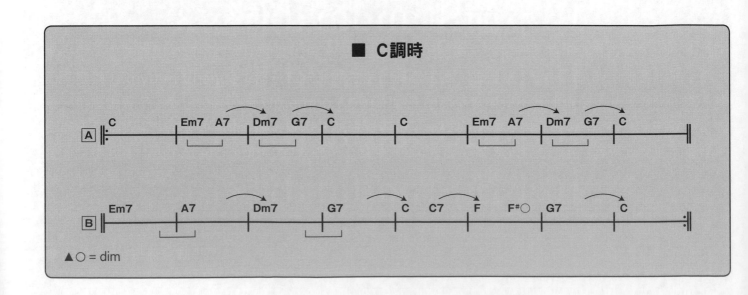

76

16小節Standard進行② ※第82~83頁

由小喇叭演奏家Kenny Dorham作曲，有名的「Blue Bossa」風的和弦進行。有許多小調的曲子都如同本曲一樣，有著令人覺得親切的旋律，初學者應該也能輕鬆入門。

這個進行不也是Session必彈的嗎？使用2-5進行轉調，某種程度來說是很「老掉牙（經典）」的進行，用來做為2-5進行樂句的練習曲真是再適合不過的了。

除了一般小調的2-5進行有出現外，也有出現和聲小調（Harmonic Minor）順階（Diatonic）中的2-5進行，所以這邊也放進了包含和聲小調2-5進行味道的樂句。

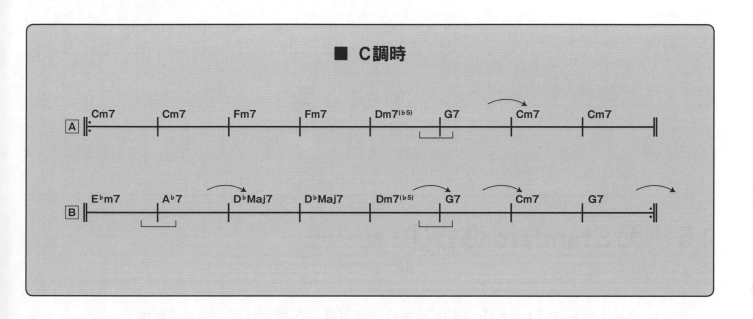

16小節Standard進行③ ※第84~85頁

20世紀偉大的作曲家Jerome Kern所寫「Yesterday's」風的進行。不是披頭四（The Beatles）的那首曲子。Kern也是「All The Things You Are」及「Smoke Gets in Your Eyes」的作者，亦非常有名。

好的，這個和弦進行的難度提高了不少。主要是因為此進行副歌處的Bm7⁽ᵇ⁵⁾|E7|A7|D7|G7|C7|的部份。

像這種連續的屬七和弦進行，俗稱延伸屬和弦（Extended Dominant）。以比較接近順階和弦的（樂理）說法是次屬和弦（Secondary Dominant）...用這樣說明都快咬到舌頭了。重點請將屬七和弦理解為：「要做『解決』就要往下走」「持續不斷的進行」的特性。

就如刀終究得收回鞘中。這個進行的最後，運用了如同路過的（E♭Maj7→Em7）和弦進行作曲技巧。要如何將這樣的技法放入樂句呢？這也是該注意的重點。

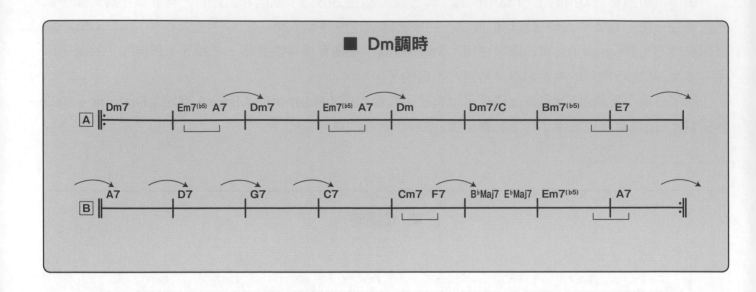

16 小節 Standard 進行④ ※第86~87頁

Miles Davis 有名的「Tune Up」風和弦進行。簡直是 2-5 進行練習曲的最佳範例。依照 2-5-1 在 D 調（第1~4小節）、C 調（第5~8小節）、B♭調（第9~12小節）的順序排列。

2-5 這種進行並沒有其他特殊意義，一般來說，先把 2-5 的樂句熟記，然後與曲子緊密搭配著練習的同時，自己彈出的內容與也需要和弦同步，請仔細地品嚐這樣的感覺，抓住正確的樂感。

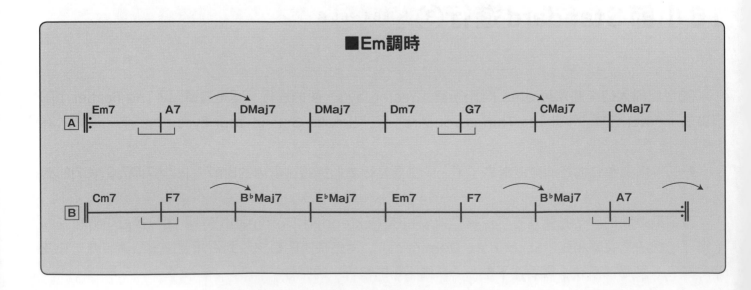

16小節 Standard 進行⑤ ※第88~89頁

這個和弦進行在 Session 界也很流行，聽了之後會有「"喔~~"這不就是~~」，因此也被放上來了。這是「Isn't She Lovely」風的進行。不過這是 Session 時所用的進行版本，有的地方已經 Re-Harmonize 過了，與原曲的和弦進行有一點不同，調性也不同，還請了解。這個進行帶著滿滿的爵士要素，並且獨特&流行，非常好記！而且單以福音音樂（Gospel）感覺的五聲（Pentatonic）來詮釋就完全OK，不管聽幾次都會覺得「很營養」的進行。

彈五聲音階時可用 F 大調五聲（F Major Pentatonic）或 F 小調五聲（F Minor Pentatonic）。這邊的無窮動主攻的是和弦內音（Chord Tone），偶爾也會加入 Re-Harmonize（Out風格）的東西。

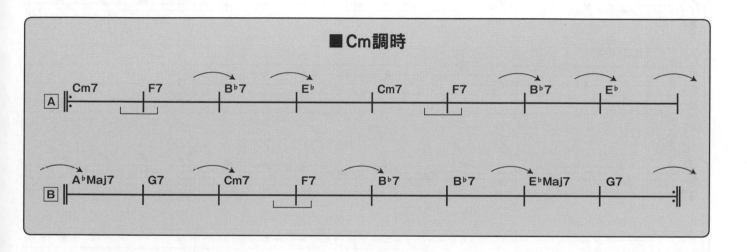

16小節 Standard 進行⑥ ※第90~91頁

Wes Montgomery 引用了 George Gershwin 的「Summer Time」和弦進行寫出來的曲子「4 on 6」，我再將其進行引用所寫成的進行...不好意思！我真的很囉唆。

這個進行開頭的 4 個小節是調式（mode）風格，接下來的 4 個小節是 Bebop 風格...一個和弦加上和弦進行交互出現的帥氣進行。在 Wes 的版本中 Bass Line 是其特徵，而我對其致敬的聲線就潛藏在這個練習中。副歌的部份是 2-5 連續下行的延伸進行。與和弦的細微動向緊密搭配的聲線，真的是很酷呢！稍微感受一下 Bebop 的氣氛吧！

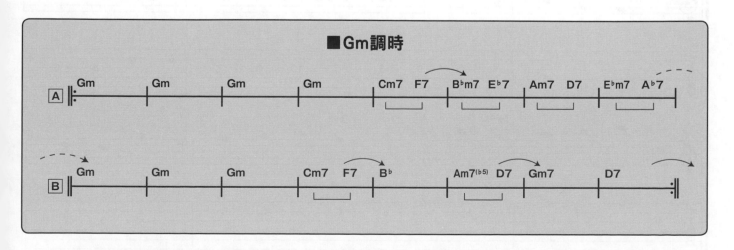

79

16小節Standard進行①

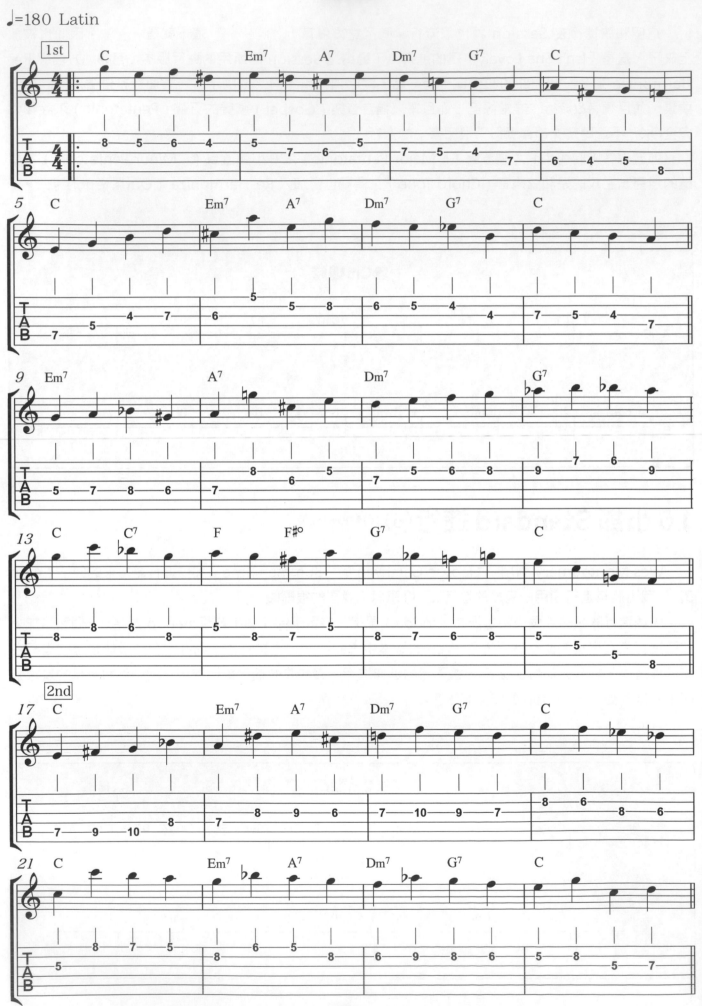

80

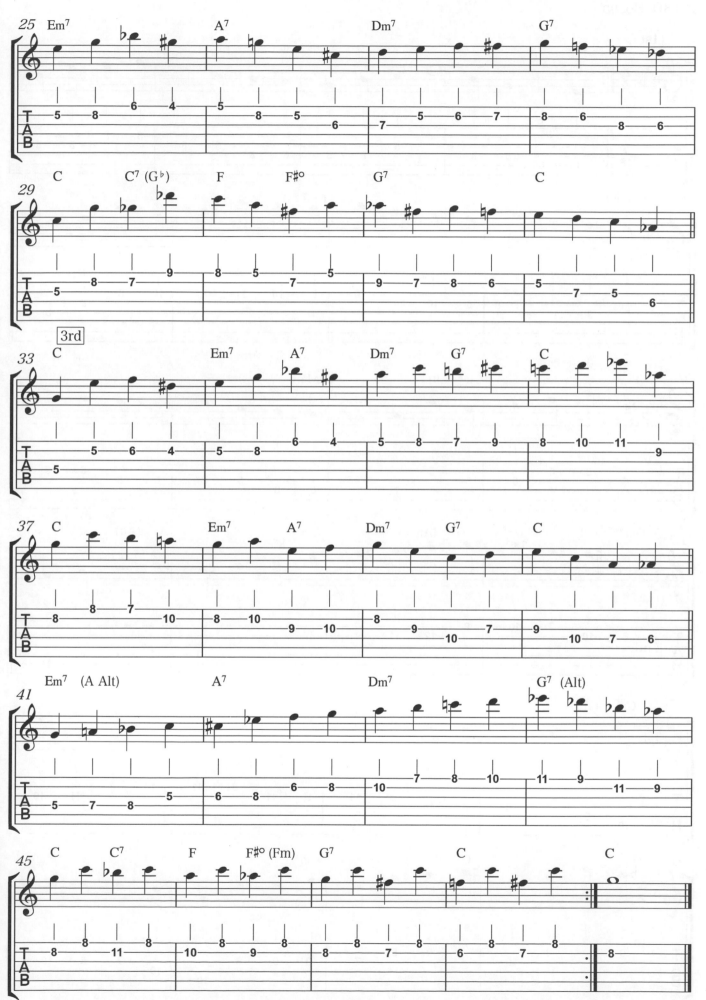

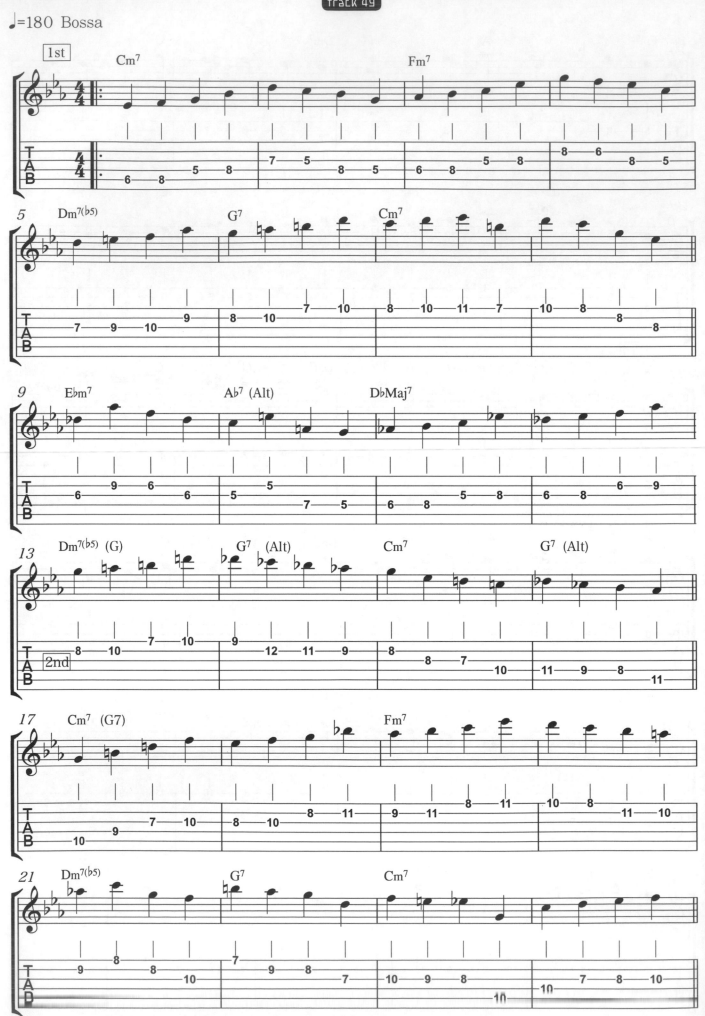

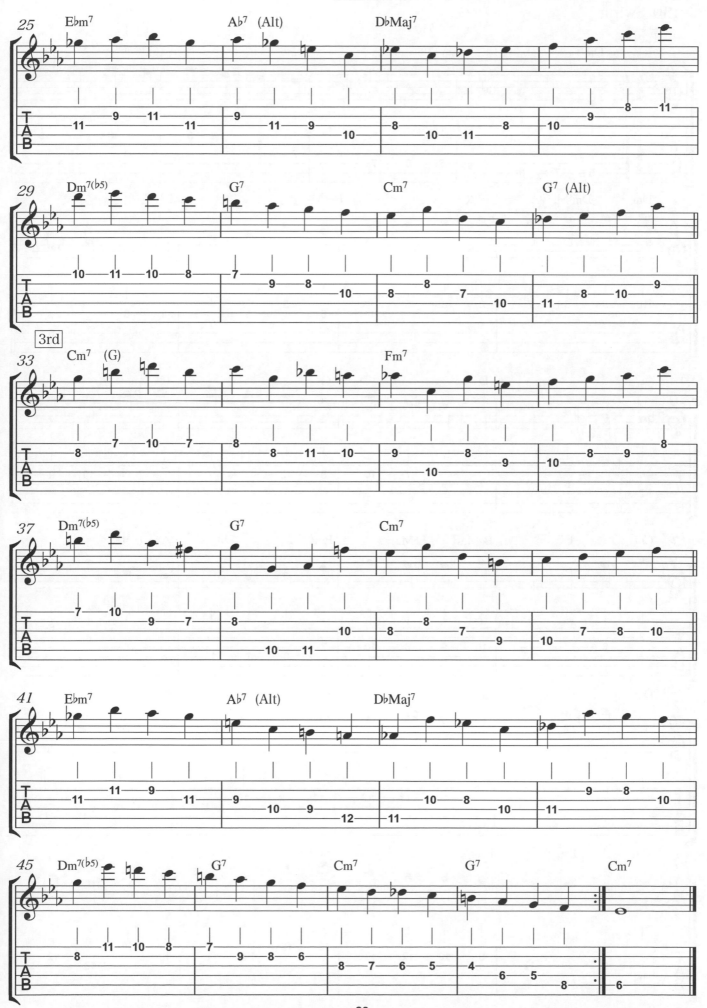

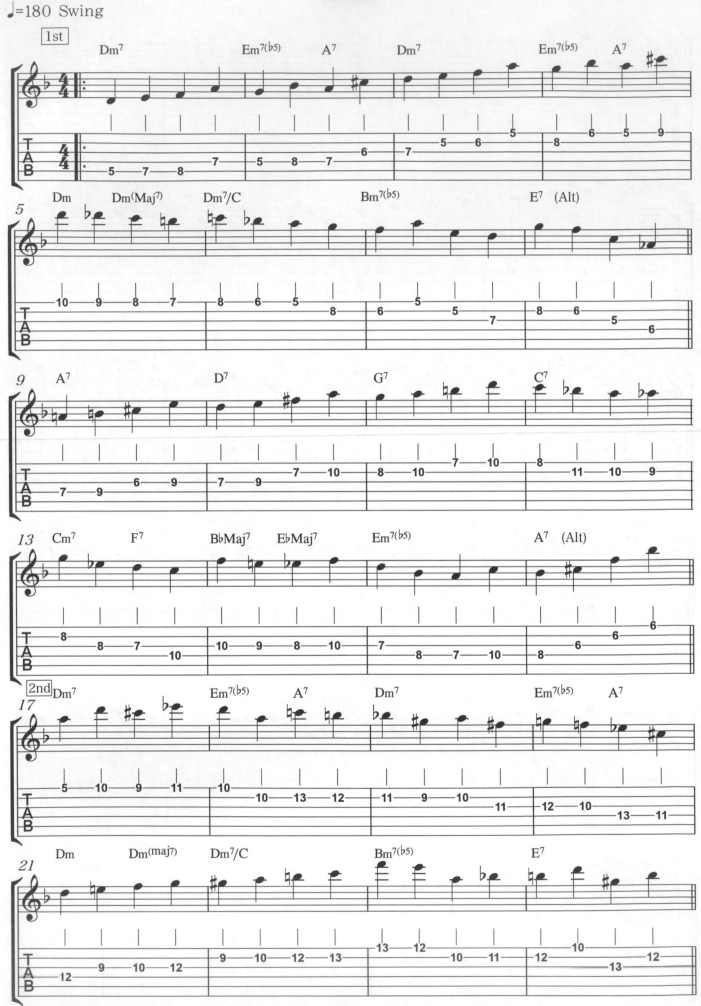

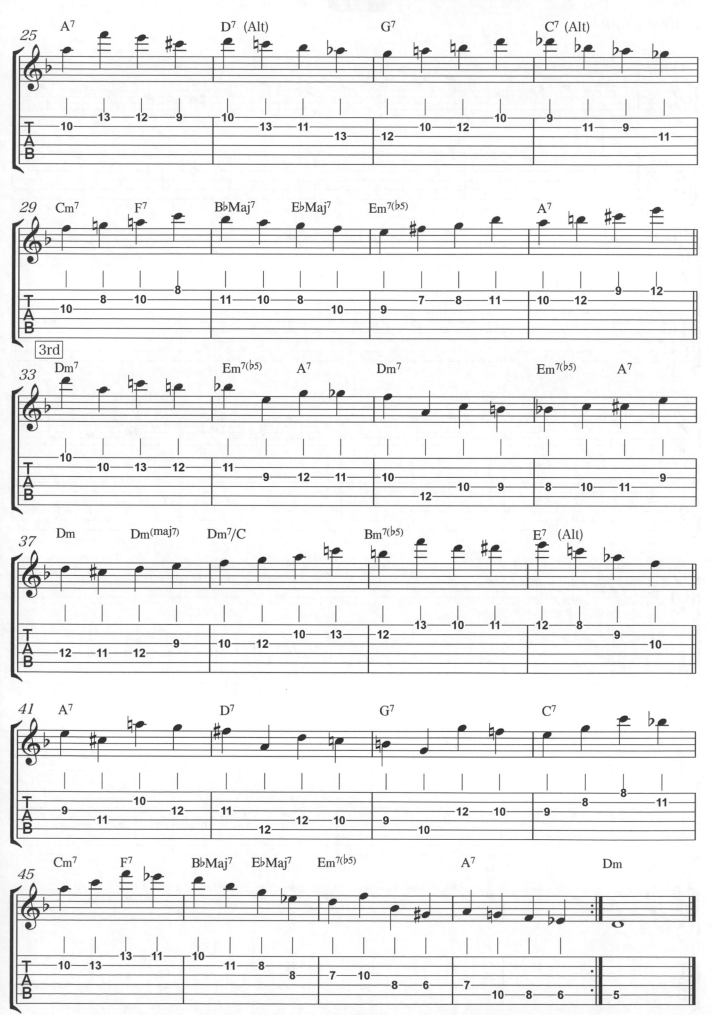

track 51

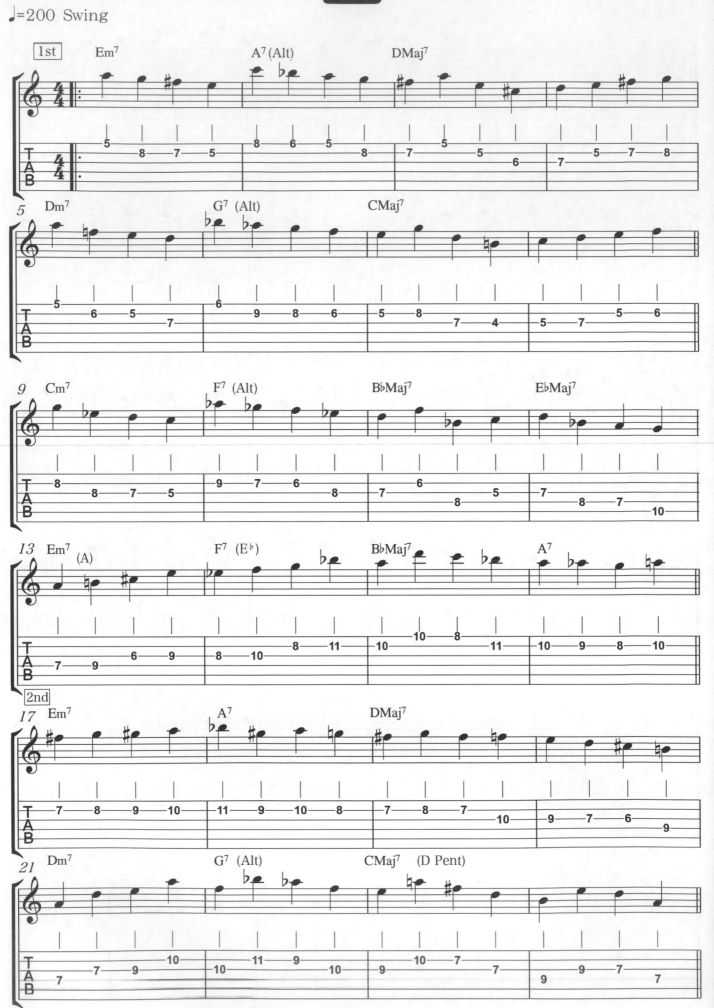

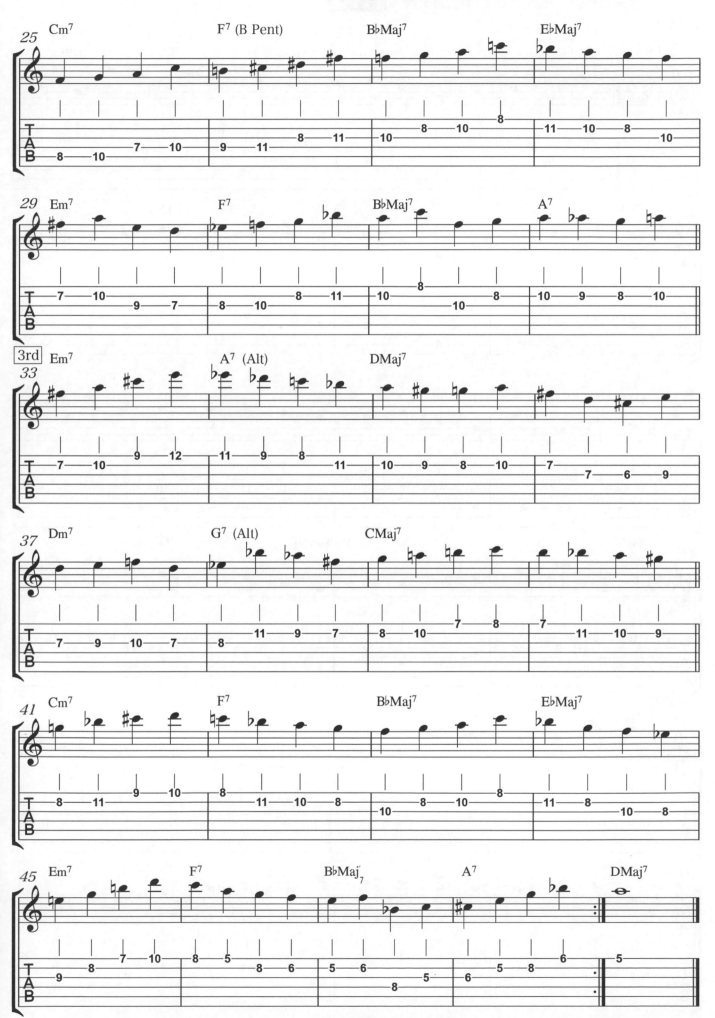

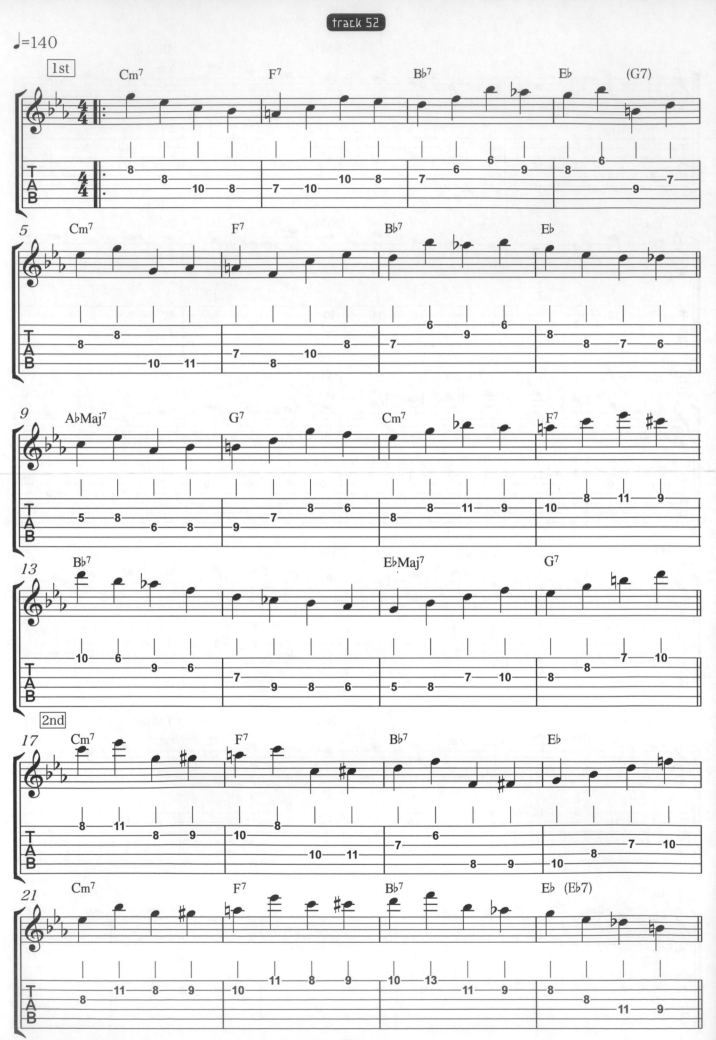

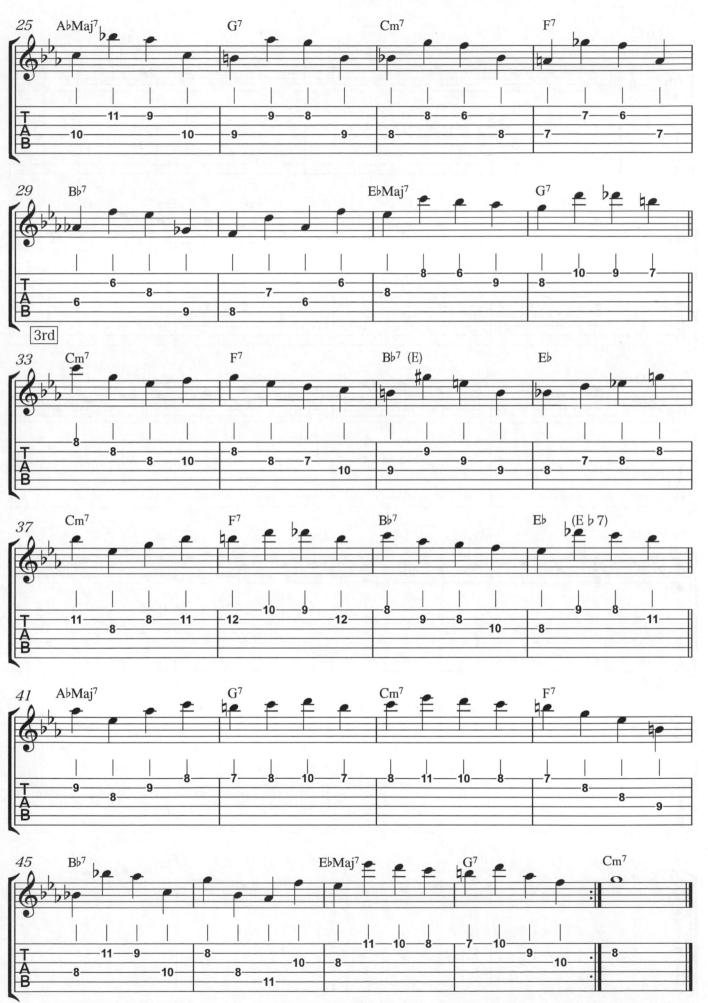

track 53

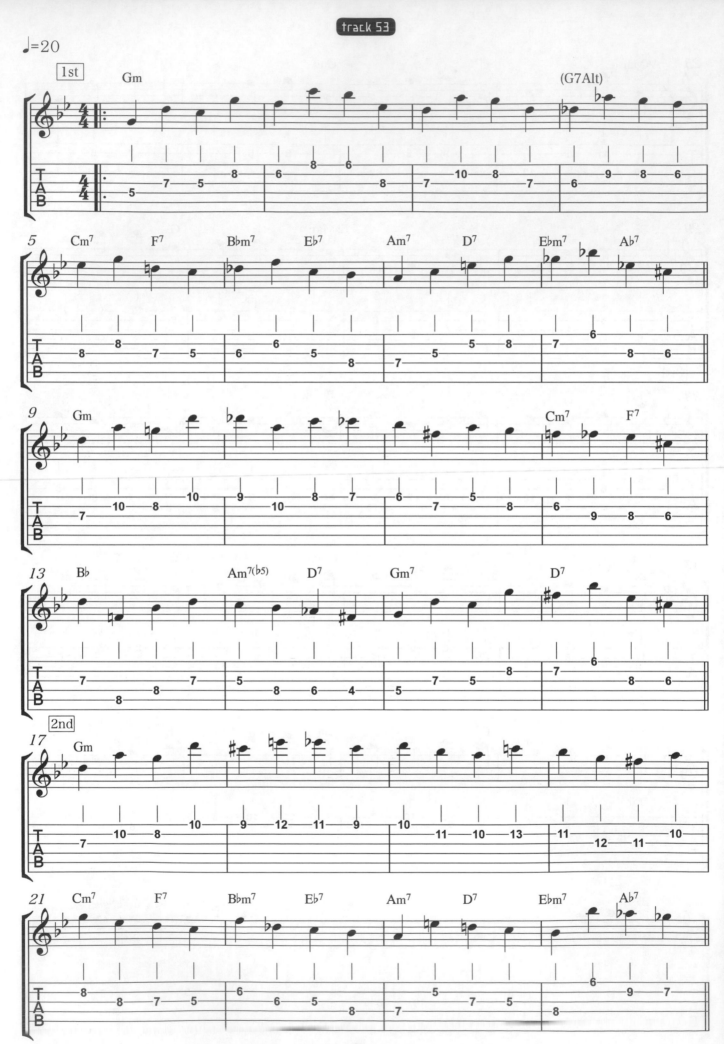

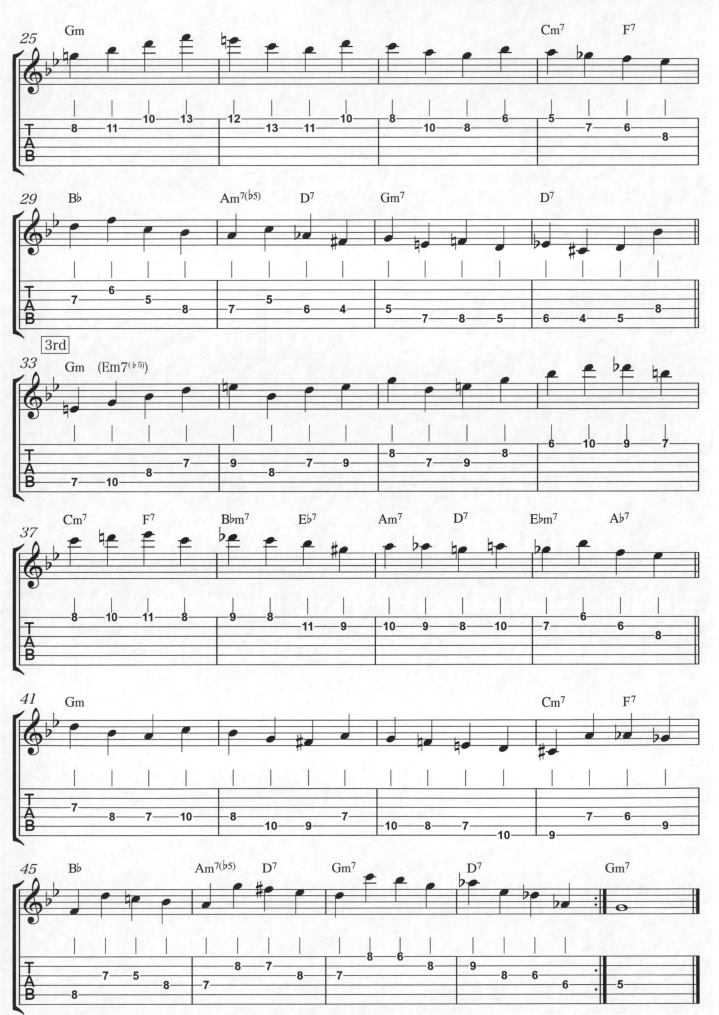

Part.5

各式各樣
Standard進行的
無窮動訓練

Standard進行① 32小節 [1輪]

Standard進行② 32小節 [1輪]

Standard進行③ 32小節 [1輪]

Standard進行④ 32小節 [1輪]

Standard進行⑤ 32小節 [1輪]

Standard進行⑥ 24小節～3/4藍調 [1輪]

Standard進行⑦ 64小節 [1輪]

各式各樣 Standard 進行的無窮動練習

Standard進行① 32小節

提到Standard就是這個了！這是有名的「All of Me」風的和弦進行。這應該是有在玩 Jam Session 的各位都有在演奏的曲子。特別對歌手來說是很有人氣的曲子，女主唱多是唱 F 調居多呢！男性與女性的曲調（音域）大多是相差 4 度到 5 度，C 與（F or G）、F與（B♭or C）、B♭與（E♭or F）這樣。做轉調的練習時，先記住歌手常唱的調性（多記幾個）應該會對日後的演奏增加許多便利性吧？

這是 ABAC 的曲式，非常戲劇化的和弦進行。以延伸屬和弦（Extented Dominant）為特徵的進行，如「Someday My Prince Will Come（日譯：いつか王子様が - 總有一天王子大人...）」等，其他包含類似進行的曲子也很多。題外話，「All of Me」是遭逢"大失戀"者的曲子，請不要在結婚典禮上彈奏。

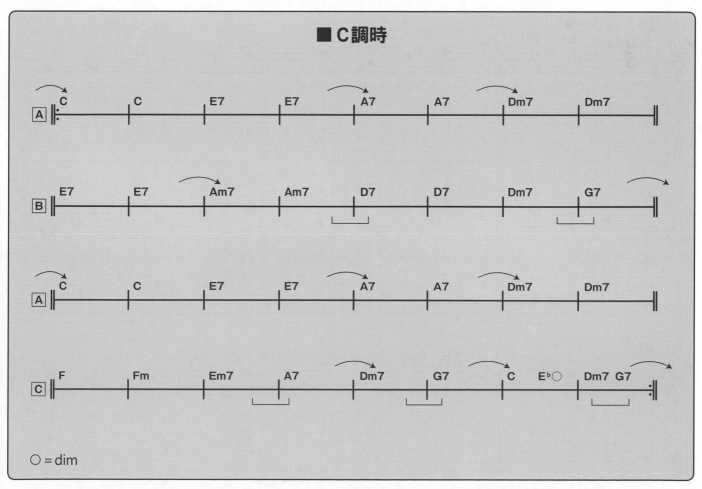

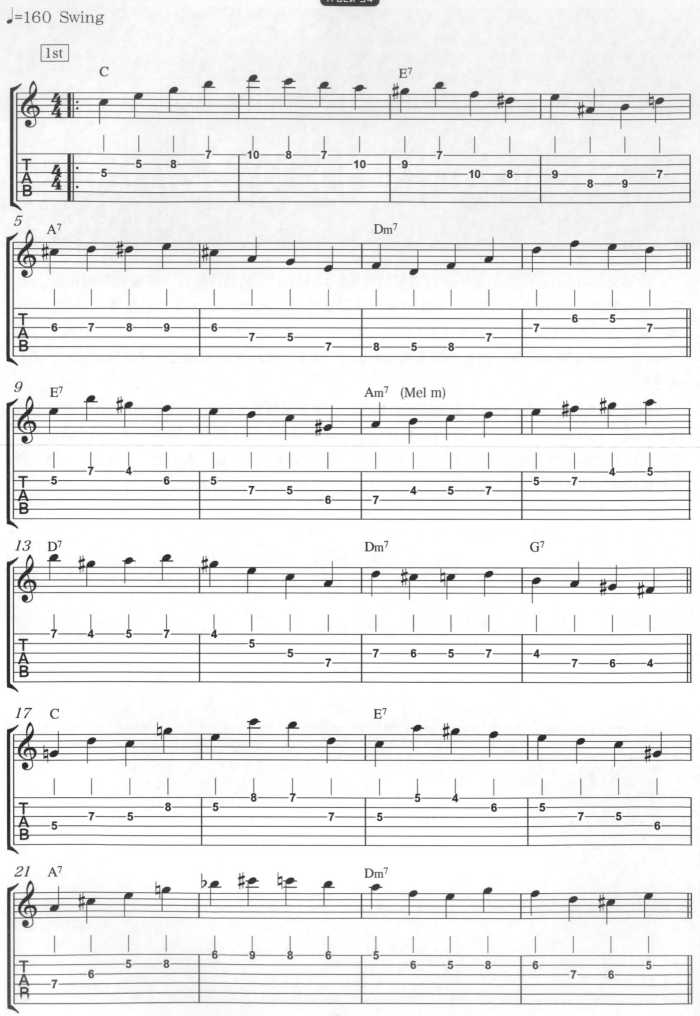

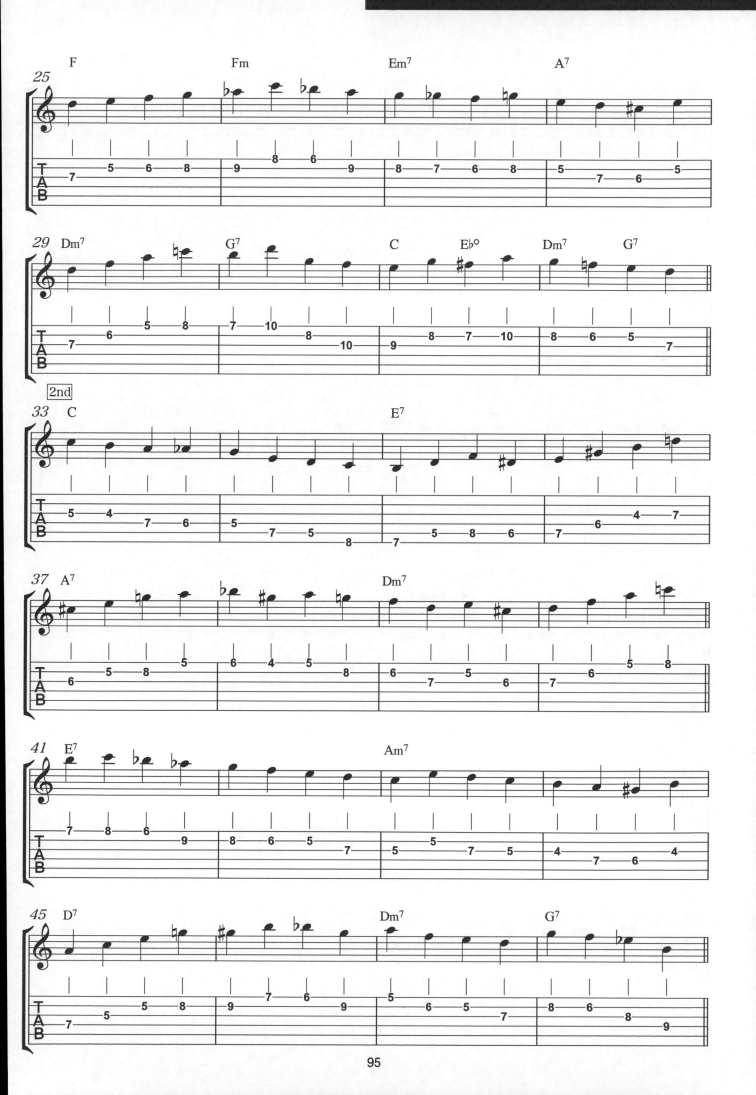

想練「基礎」的人試了會很有效的小撇步 其壹

　　首先是「喚醒右手吧！」的小技巧。各位早上起床後拿起吉他時，是由左手先彈？還是從右手先彈？還是同時呢？我是建議學生從右手開始「喚醒」。

　　吉他這種樂器，左手與右手的工作是完全不同的。雖然每個吉他手會因其所彈風格而有些不同見解，單就吉他的技術上來講，右手做的事遠比左手難上許多。在音樂或演奏風格不同時左手的工作也不會有太大變化，但右手光是撥弦方式就有交替撥弦（Alternate Picking）、全撥弦（Full Picking）、連奏（Legato）、掃弦（Sweep）、Hybrid Picking（pick與手指混用）、姆指撥弦

（Thumb Picking Style）...等，再加上指彈撥弦（Finger Picking），真的是很多樣...。相比起「選擇聲音的道具（左手）」，先習慣「用以發出聲音道具（右手）」的掌控就會愈顯重要。而這樣一來，對調整兩手的平衡而言，也就有一試的價值了。

　　以Pick的使用方式來說，無論是喜歡全撥弦或較愛用連奏的人，我都建議要先練習交替撥弦。雖然我也是超喜歡用搥弦（Hammer on）與勾弦（Pulling off）的連音派，在暖指的時候也必定是先以交替撥弦暖身的。特別是對於右手與左手的協調有困擾的人，請試試這個「喚醒右手」的方法。

Ex.1　不使用左手，只用Pick彈奏開放弦。⊓是下撥，Ｖ是上撥。無論哪種暖指練習都把節拍器打開吧！請將16分音符的開頭對上節拍器。然後在三連音上也一樣地用開放弦來做練習吧！

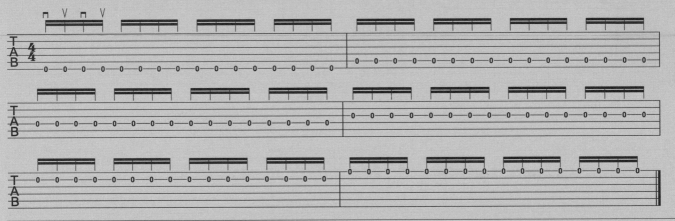

Ex.2　記住音符長度的練習。彈什麼音都沒有關係。把節拍器拍點設定為4分音符。▲撥弦可自由彈上撥或下撥。

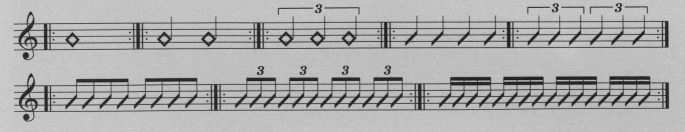

Ex.3　重音的移動。請按住任意和弦做刷弦或彈奏單音。譜例是一小節內有4次重音且位置是相同的練習，熟練後，將其依次減為一小節中只3次、2次、1次重音，也是個很好的練習。

各式各樣 Standard 進行的無窮動練習

Standard進行② 32小節 1輪

　　這個進行也是，提到Standard就是它了！「Fly me to The Moon」風的和弦進行。有著非常優美的主歌（Verse），真覺得羨慕歌手（總是）。主歌與副歌（主旋律部份）之前，曲子的序奏部份是用唱的前奏。這個進行真的是蘊育了許多Standard旋律的溫床，相同的和弦進行上放著多種旋律。有名的曲子除了有「All The Things You Are」「New Cinema Paradise」......等之外，還有很多喔！

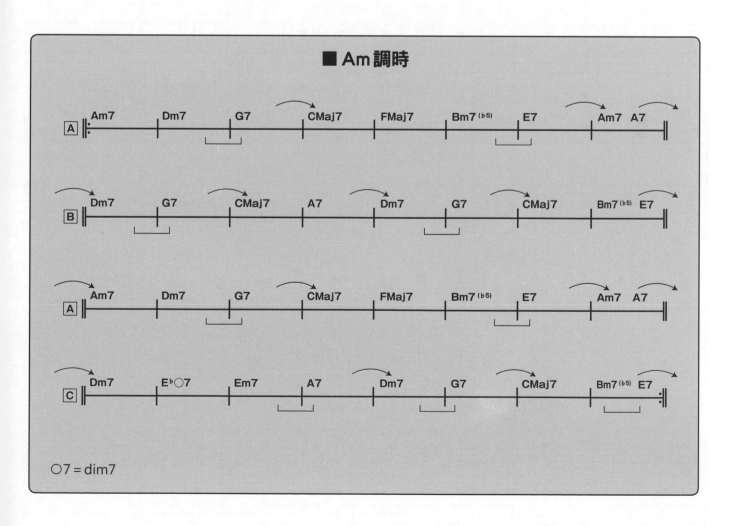

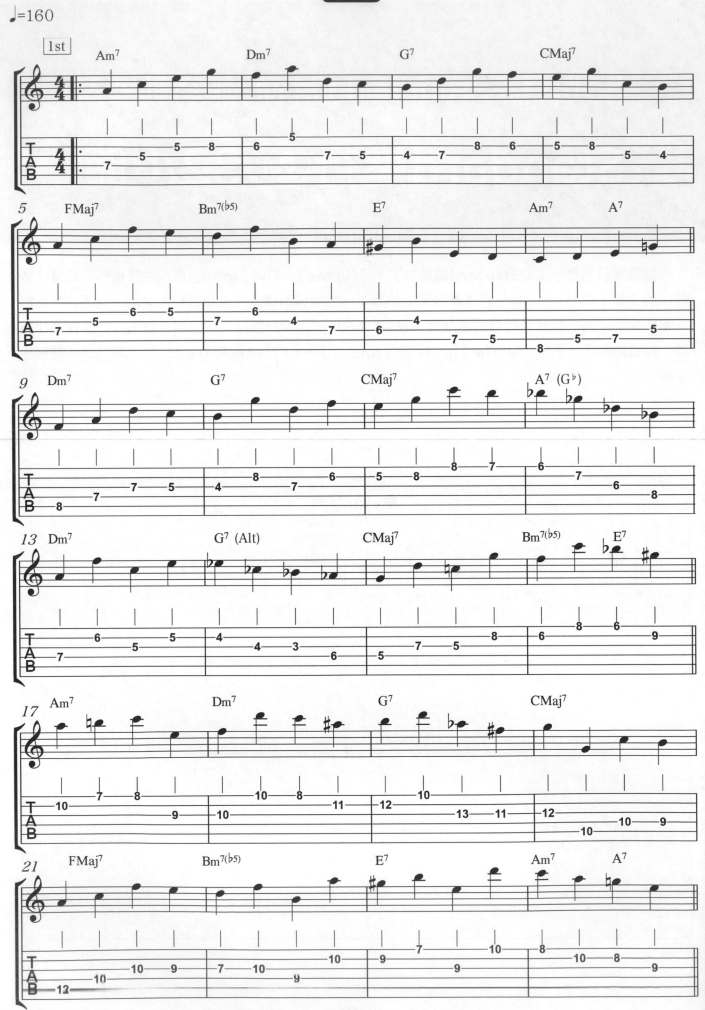

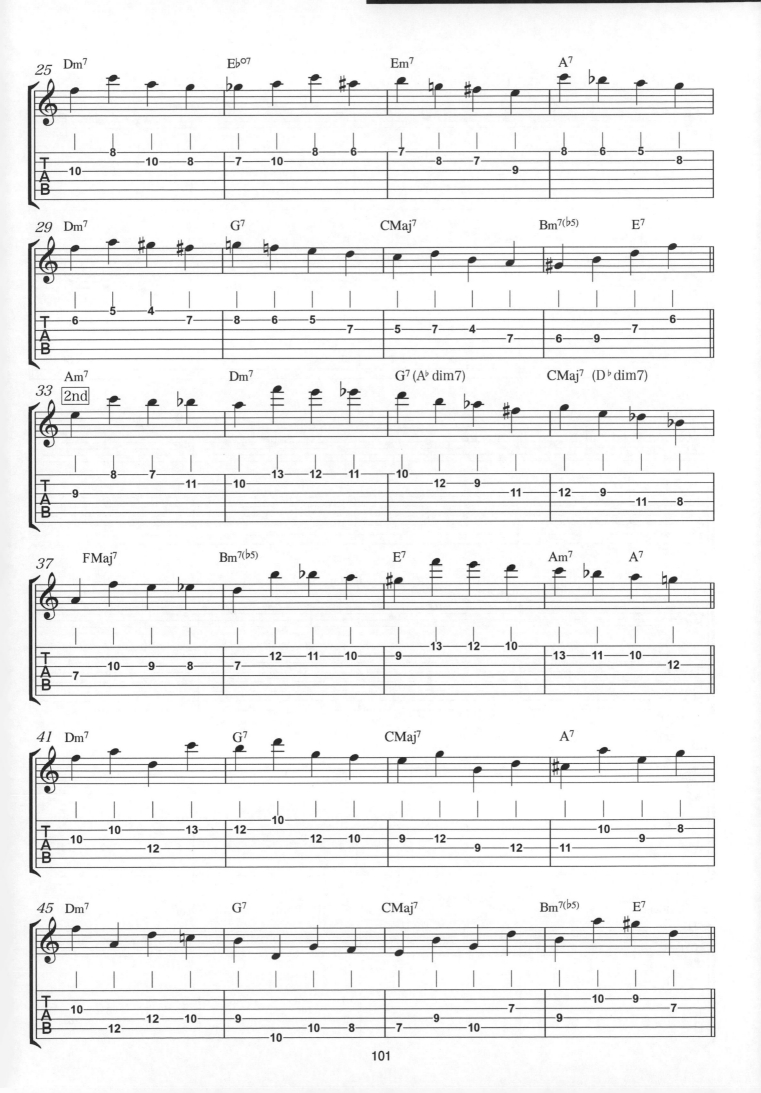

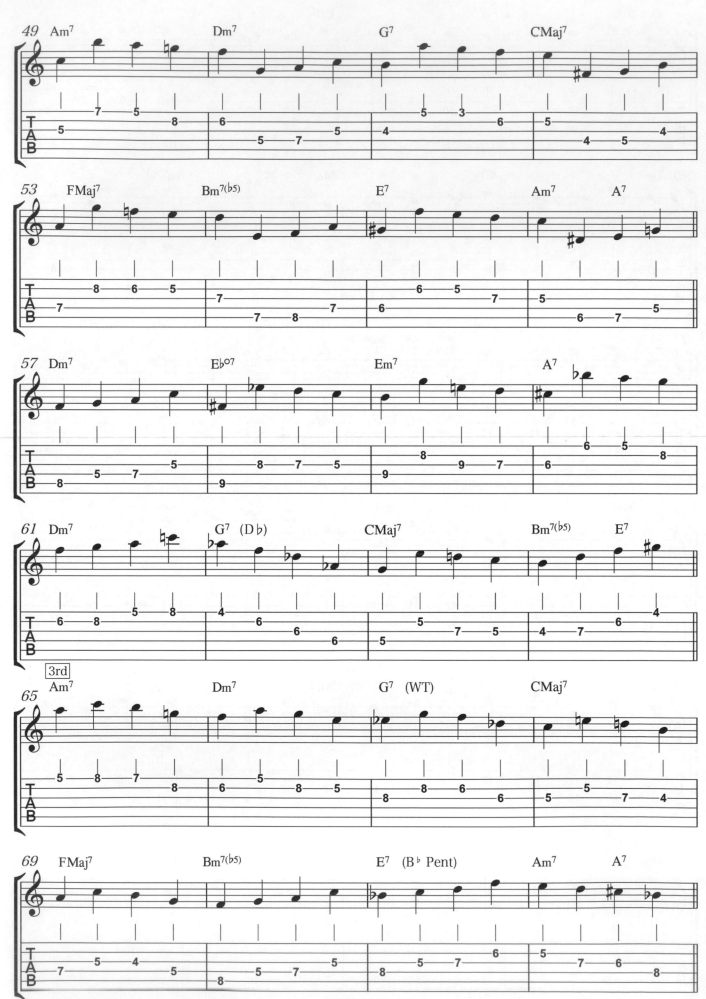

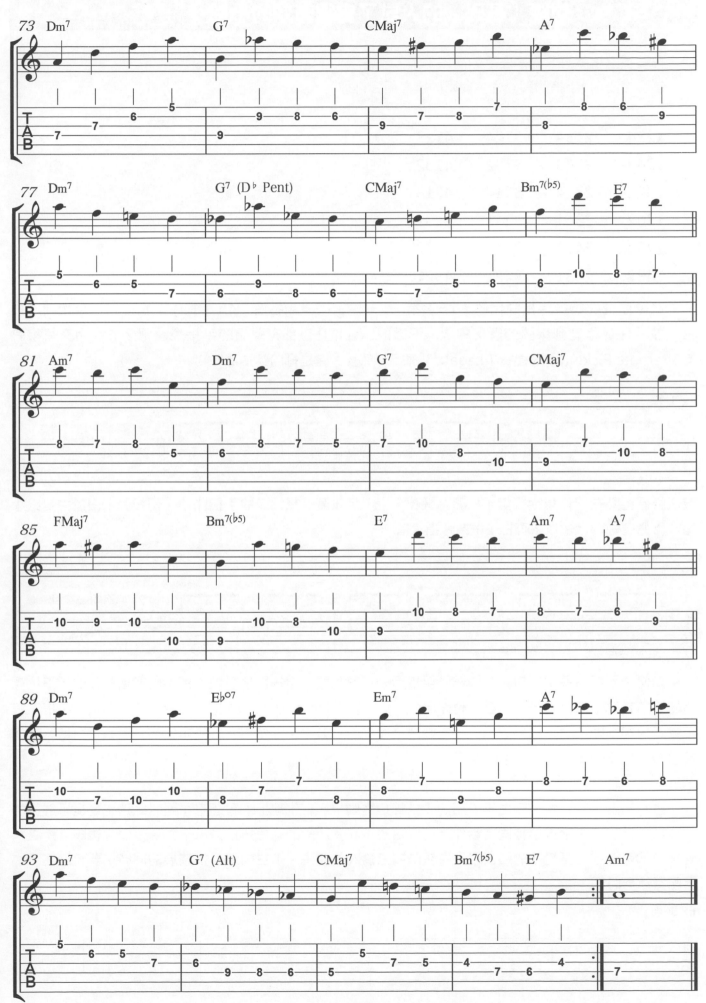

想練「基礎」的人試了會很有效的小撇步 其貳

在右手之後就是「操練左手的練習」了。
為了提高4根手指的獨立性，使用的運指組合排列。

1234	2134	3124	4123
1243	2143	3142	4132
1324	2314	3214	4213
1342	2341	3241	4231
1423	2413	3412	4312
1432	2431	3421	4321

號碼序依次為各手指的代碼（1=食指，2=中指，3=無名指，4=小指）。按照這些手指順序按弦，並得任意移動到鄰弦的暖指練習。下面的Ex.1是任誰都有彈過的手指練習吧？右手用交替撥弦（Alternate Picking）或連奏（Legato）都行。然後，還是打開節拍器吧！

Ex.1

這個練習重點在「你想從哪隻手指開始鍛鍊？」。請試著從想鍛鍊的手指開始。例如我，由於中指跟小指非常的遲鈍，就會以下面Ex.2做為暖指練習。

Ex.2

如何？不好彈是吧？每個人較弱的手指可能不盡相同，中指則是多數人都不能靈活動作的手指。靈活的手指就算不加以鍛鍊也能自己動作自如（你真覺得是這樣？），因此從3、4指（無名指、小指）等不靈活的手指開始的運指練習，會比無腦地全練來的有效率。當然每個人的手指都有不靈活之處，請從自己最不擅長的句子開始做重點練習。

還有一點，來介紹一個左手專用的「蜘蛛指運動」。就生理上（看起來）而言，這也是挺不舒服的一種動作。但經由兩隻手指同時動作，可以培養按和弦所需的動態運指力（？）。習慣之後試著跨弦練看看，就可以進行更變態的練習了。為預防關節囊腫的發生，請在訓練手指擴展的同時，要特別注意也得配置休息時間。

Ex.3

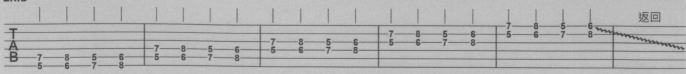

各式各樣 Standard 進行的無窮動練習

Standard進行③ 32小節 ^{1輪}

這個練習是常被引為純演奏曲的「There is No Greater Love」風和弦進行。Miles Davis 的「Four＆More」也很有名。是屬七和弦持續延伸的進行，而因4度進行＝半音下降因此可用以交相替換使用。

例如C7|F7|B♭7|E♭7|A♭7|D♭7| ~這樣的進行可被變換為C7|B7|B♭7|A7|A♭7|G7|。或可換成F♭7|F7|E♭7|D7|D♭7|，為什麼呢？

簡單地說，"因為原和弦與替代和弦的 3rd＆7th 有相同的音程關係（三全音）"（譯註：且同音，只是排序不同。後例的代用方式又稱降二代五）。這個練習請各位要彈、聽並使用看看，試著去理解喔！

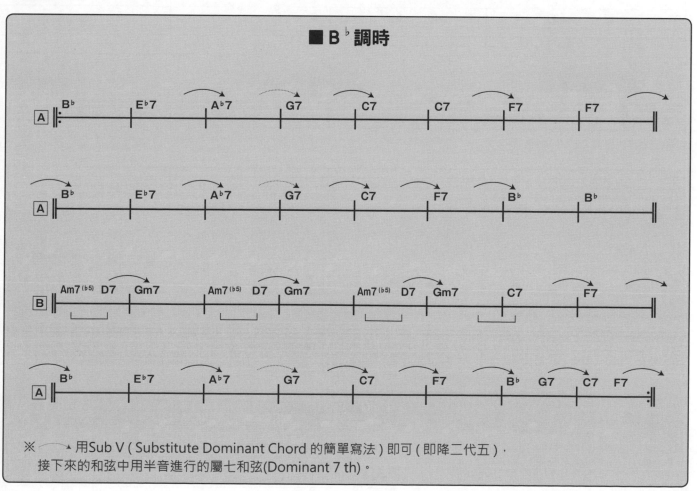

■B♭調時

※ ⌒ 用Sub V（Substitute Dominant Chord 的簡單寫法）即可（即降二代五），
接下來的和弦中用半音進行的屬七和弦(Dominant 7 th)。

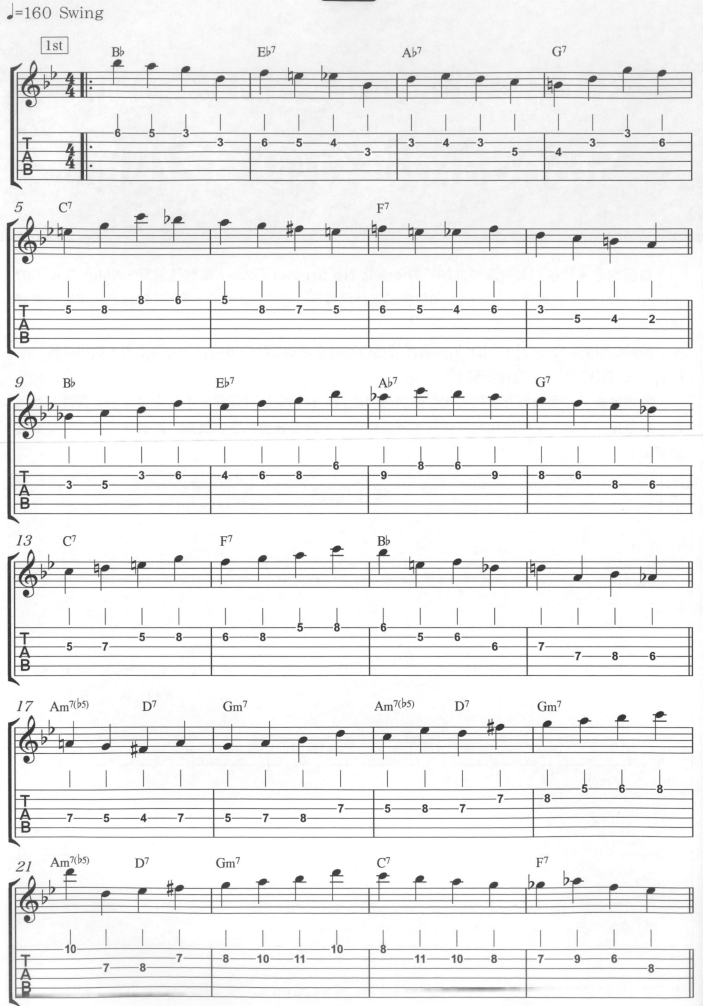

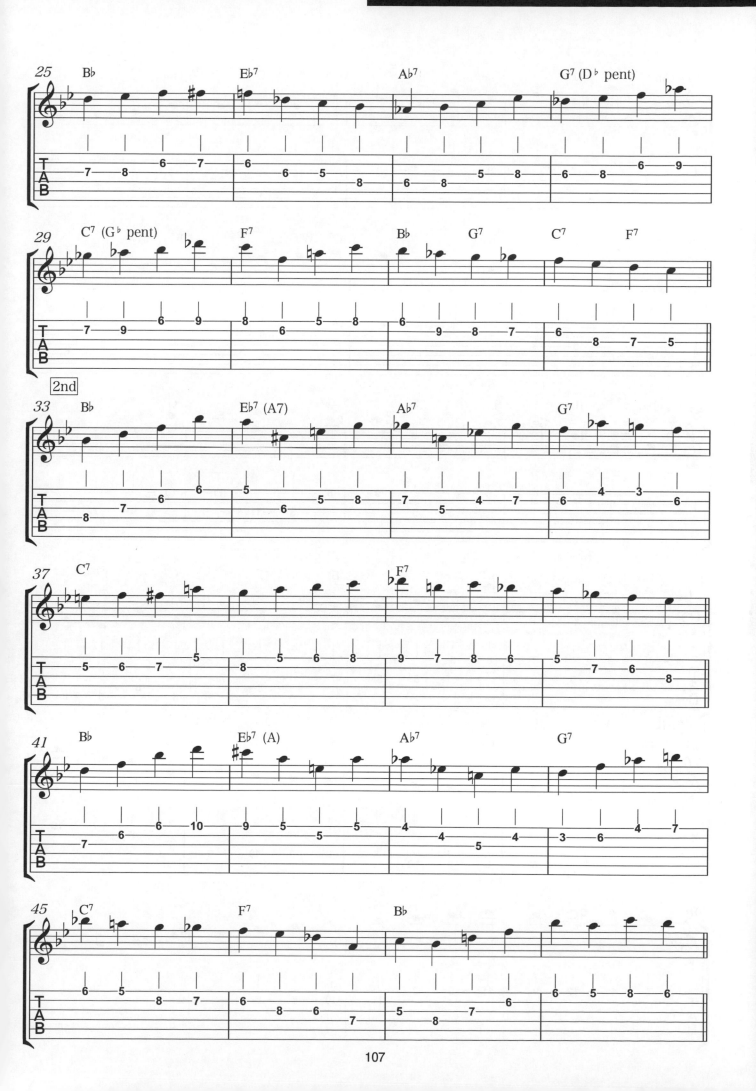

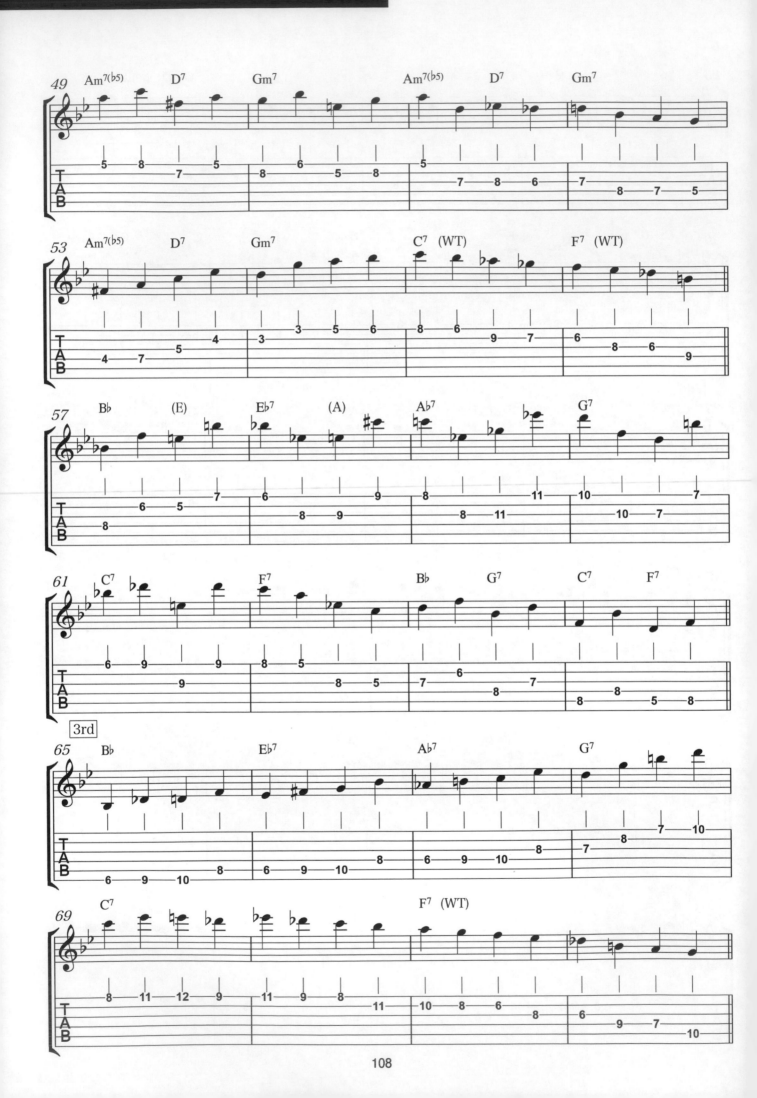

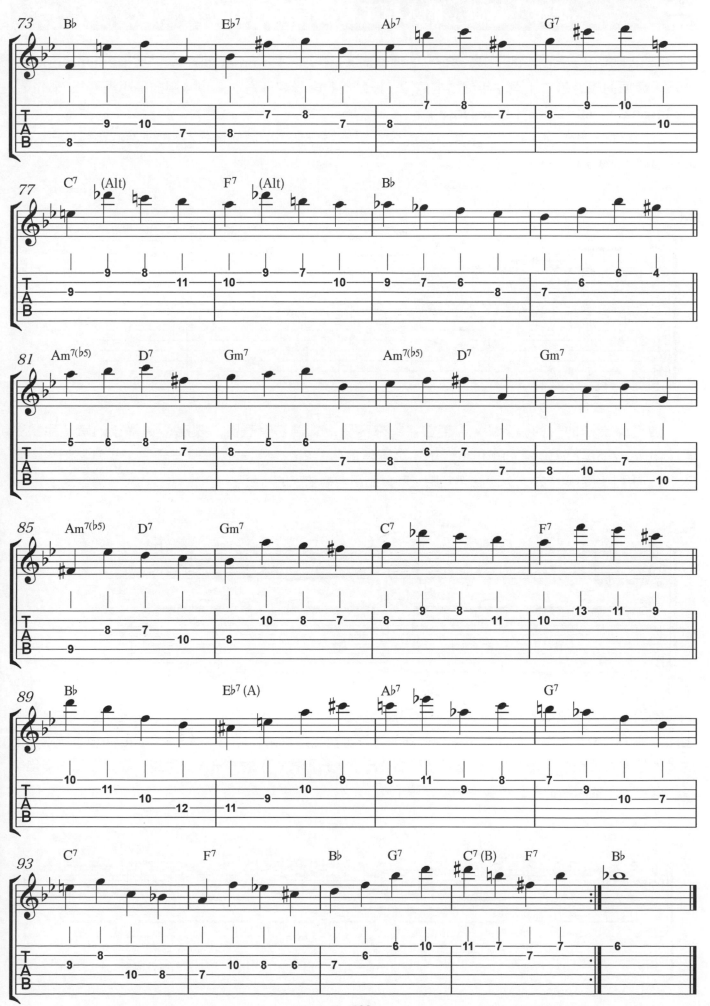

學習連奏（Legato）的「減1法則」。連奏是運用搥弦（Hammer on）與勾弦（Pulling off）的技巧。簡單的說就是右手與左手組合的練習。雖然有很多種練習方法，這邊用的是小調五聲（Minor Pentatonic）with藍調音（Blue Note）。

規則只有一個，同一弦中的最後一個音不做撥弦。彈3個音的時候撥弦2次，彈2個音時撥弦一次。因此叫做「減1法則」。

Ex.1

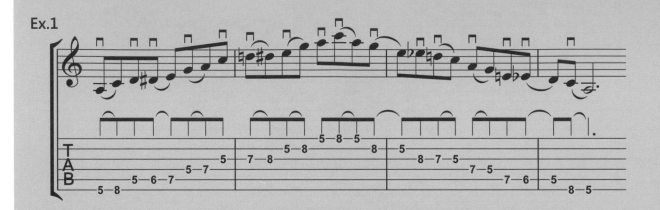

連音彈奏法的目的有2個，「讓它彈起來容易」「讓它有表情的表現」。最後的音使用搥弦（Hammer on）與勾弦（Pulling off），不做撥弦，Pick便可準備彈下一條弦（請試著慢慢去彈Ex.1），用上述的撥弦方式彈跨弦樂句時，就會比用全撥弦來的容易了。

Ex.2

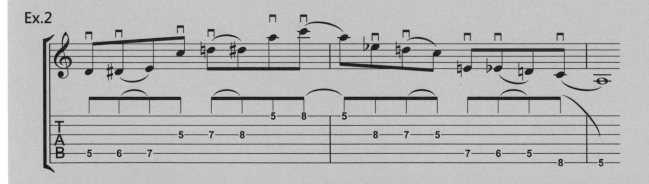

譜面（Ex.3）雖然看起來很複雜，抓到技巧後就會覺得意外的簡單。除了能彈出輕重感、享受爵士的氣氛外，更能得以一再品嚐其箇中美味。吉他要發出如管樂器以花舌技法（Tonguing）所吹奏出的表情是非常困難的。減1法則也暗示了可能實踐（管樂器技巧）的方法。如果說也能滑順地彈奏出樂音，就也表示能以吉他做出很獨特的表情喔！

Ex.3

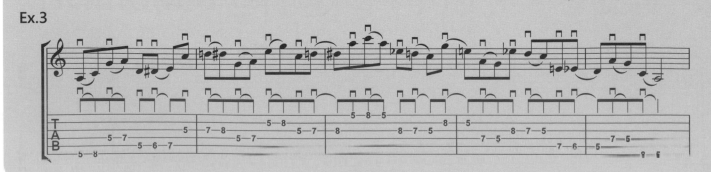

各式各樣 Standard 進行的無窮動練習

Standard進行④ 32小節 ^{1輪}

人氣曲目「The Day of Wine and Roses」風的和弦進行。很多人在初學爵士的時候都練過這首歌吧？我也是。理由在於，這首歌有很多有名的演奏版本。是Wes Montgomery、Pat Martino、Oscar Peterson、McCoy Tyner等名家都演奏過的人氣曲目...但和弦進行並不簡單。這首曲子的最大特色？就是和弦有小調下屬和弦(Sub Dominant Minor)。F調中的B♭m，是4度進行的小和弦(F→B♭)。附隨著B♭m和弦的E♭7也帶有同樣的功能（B♭→E♭為4度進行）。音階使用的是♭小調旋律（Melodic Minor）。也可以說，這個進行的聲響很適合做 Minor Conversion。是吧？不簡單吧？總之是個很優美的進行，還請仔細、耐心地研究！

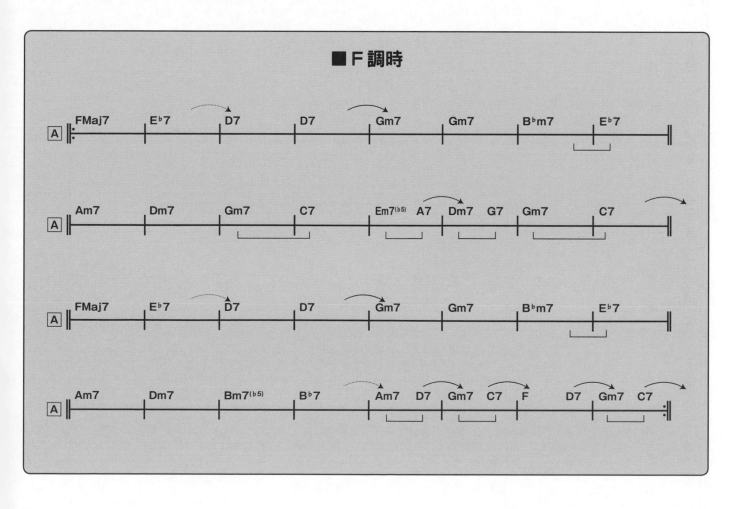

111

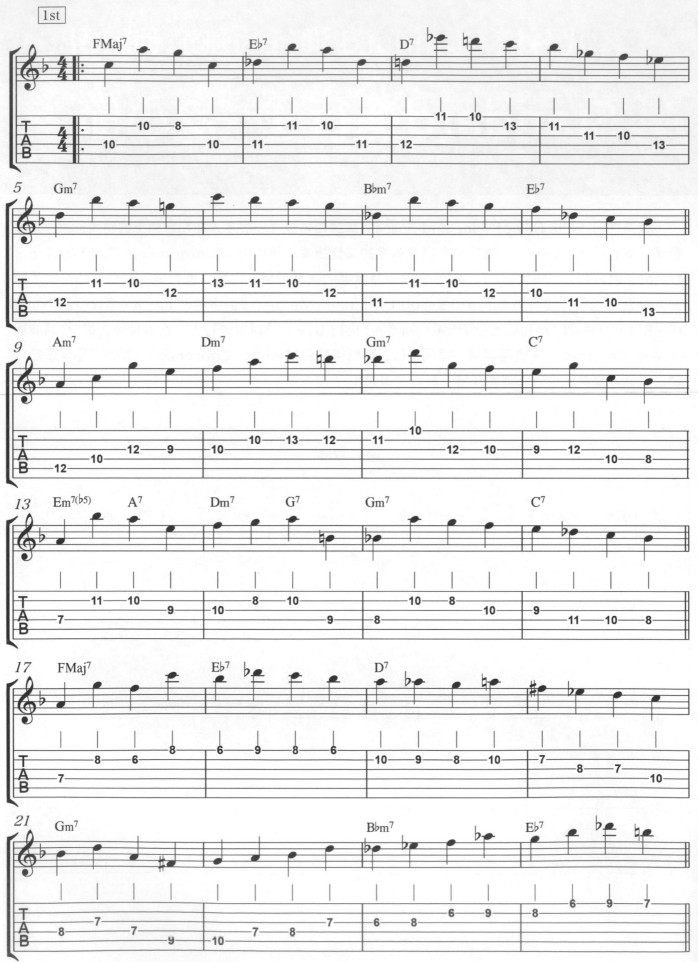

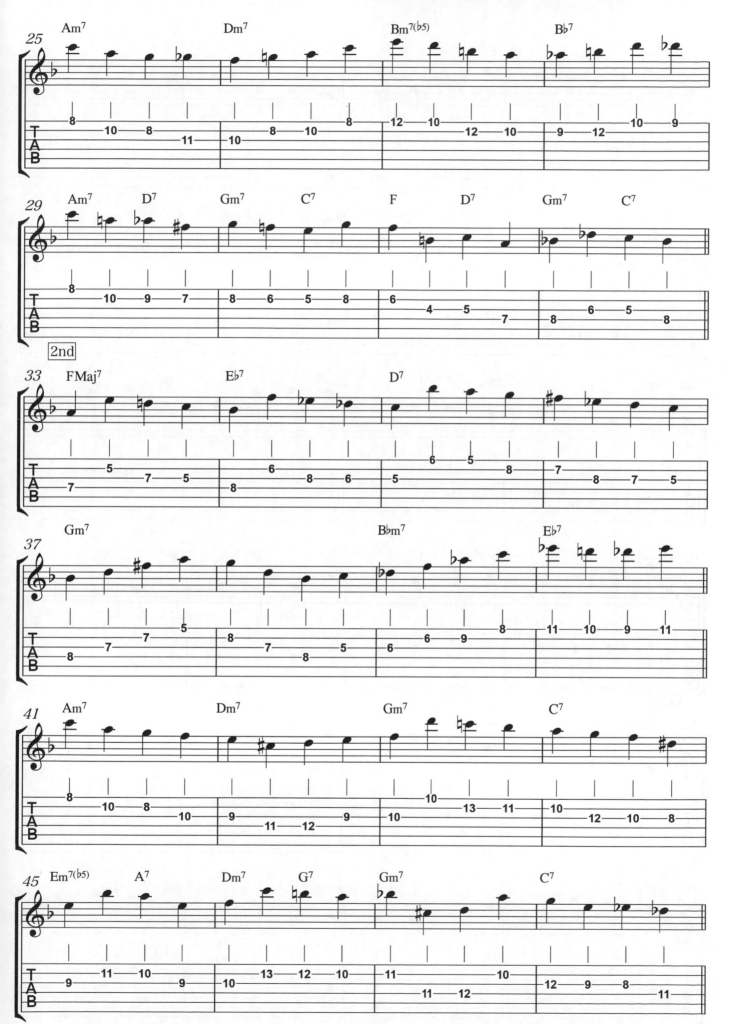

113

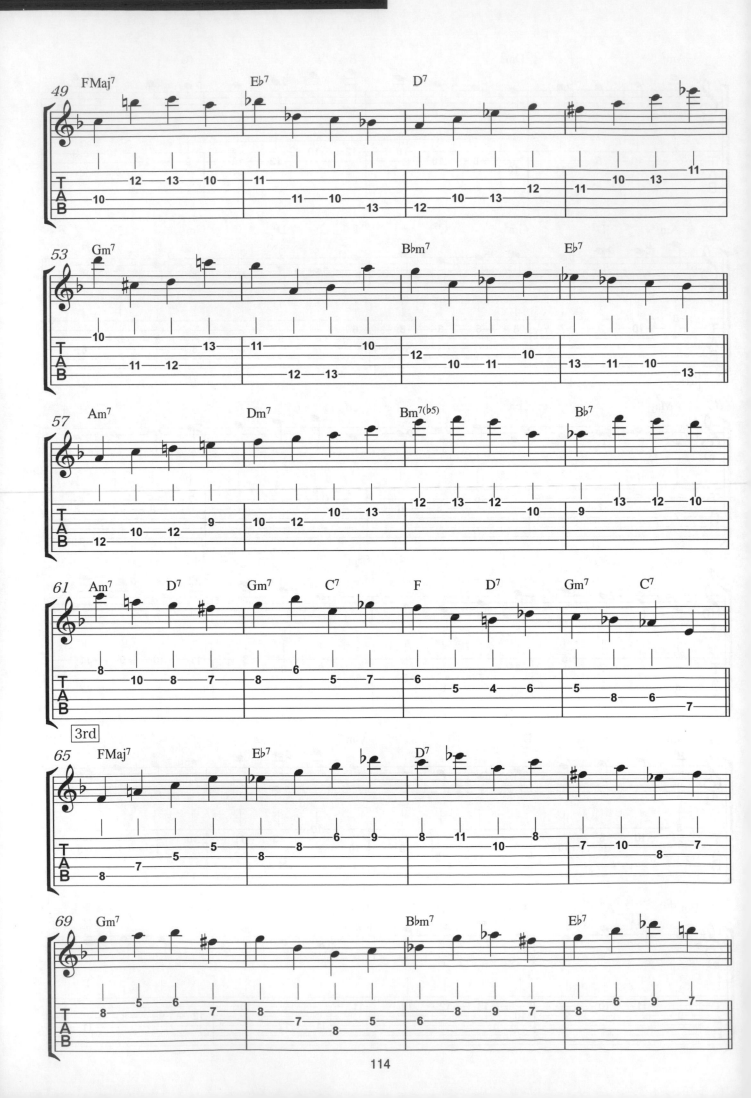

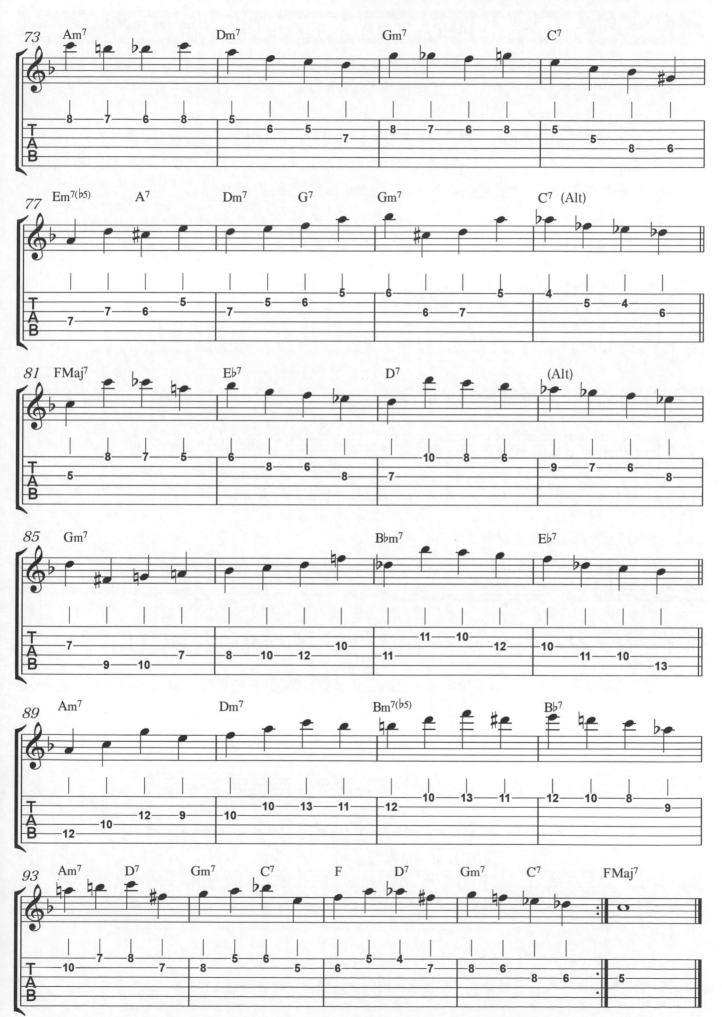

115

用節拍器（Click）...比較好？還是不用好呢？雖然各種看法都有，但應該思考的是：對節拍器或不對節拍器時各應該怎麼練習才對。

也必須考慮到不使用節拍器，自己是否會變成無法保有節奏的穩定性，無法與共演者好好的合拍進行，以致在 Session 時又是搶拍又是拖拍，這也是件令人困擾的事。總結來說關於節拍器練習，請將其理解成：要保持你彈奏的音符與節拍器能密切「連動，保有契合」的關係性。

Ex.1 你(上半部)彈4分音符，節拍器(下半部)也是4分音符。

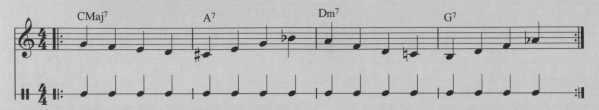

Ex.2 你彈4分音符，節拍器響聲在第2拍與第4拍上。

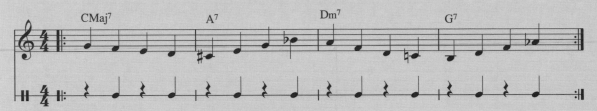

Ex.3 你彈4分音符，節拍器只響在第4拍。

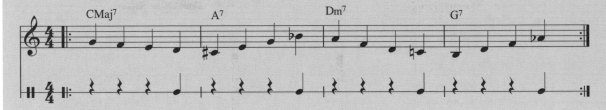

上面的3個練習希望你務必要練看看。當然，無論你是彈8分音符也好，16分音符也好，3連音也可，也都可將節拍器的響聲拍點都設定成上述三種方式來練習。

還有更巧妙的節拍器練習(下面)。

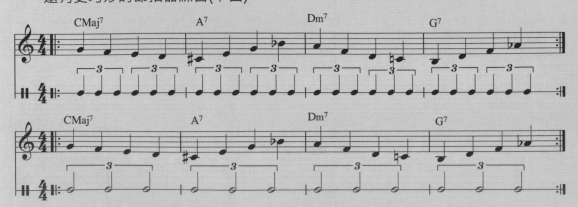

等等！請與節拍器君成為好朋友。保持兩方密切關係性，不論對人或對節拍器都是很重要的呢！
(譯註：節拍器設為「四拍三連音」，然後撥出四分音符旋律。超級難啊！)

116

Standard進行⑤ 32小節

1輪

　　與其他的和弦進行相比，可能顯得有點瘋狂，「It Could Happen to You」風的和弦進行。這個進行的特徵是帶有稱為Passing Diminished的和弦動向。將Diminished Chord做為經過和弦，放進順階和弦(Diatonic Chord) C | Dm | Em...之間，達成連結的功效（C　C♯dim | Dm　D♯dim | Em... ）。

　　有很多曲子都帶有這個進行。「But Beautiful」「Slow Boat to China」等就是了。稍微深入一點來講，這個dim可以用屬七和弦（Dominant 7 th Chord）來替換。例如：也可用 A7 替代C♯dim（C A7 | Dm B7 | Em......）。總之不論是使用哪個和弦（原 dim 或屬七和弦），想要走向的地方原因（到下個和弦解決）都是一樣的。

　　也可用2-5（II-V）加入原內容（代用 C♯dim）做為替代和弦。如 C | Em7（♭5） A7 | Dm | Fm7（♭5） B7 | Em...這樣的變化。

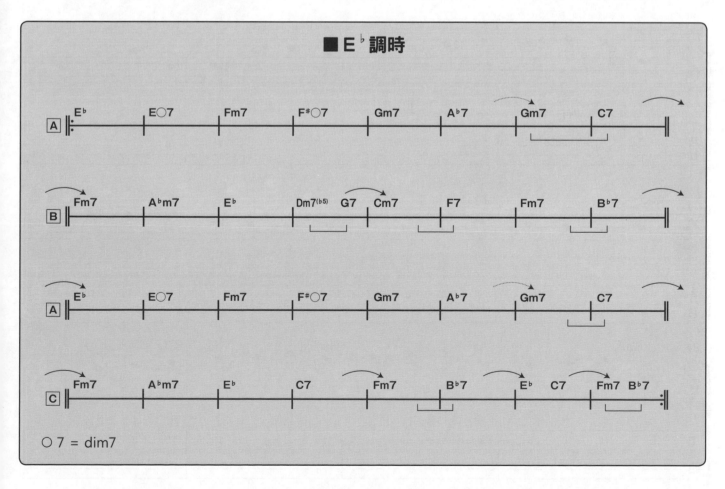

○7 = dim7

117

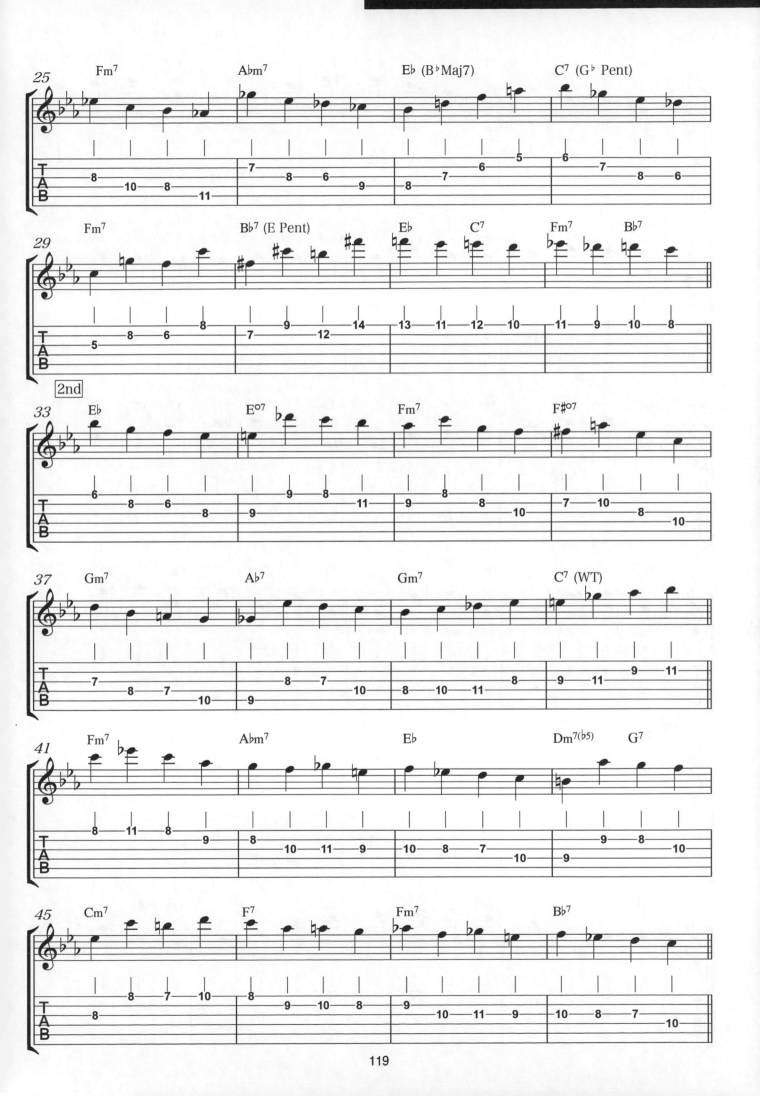

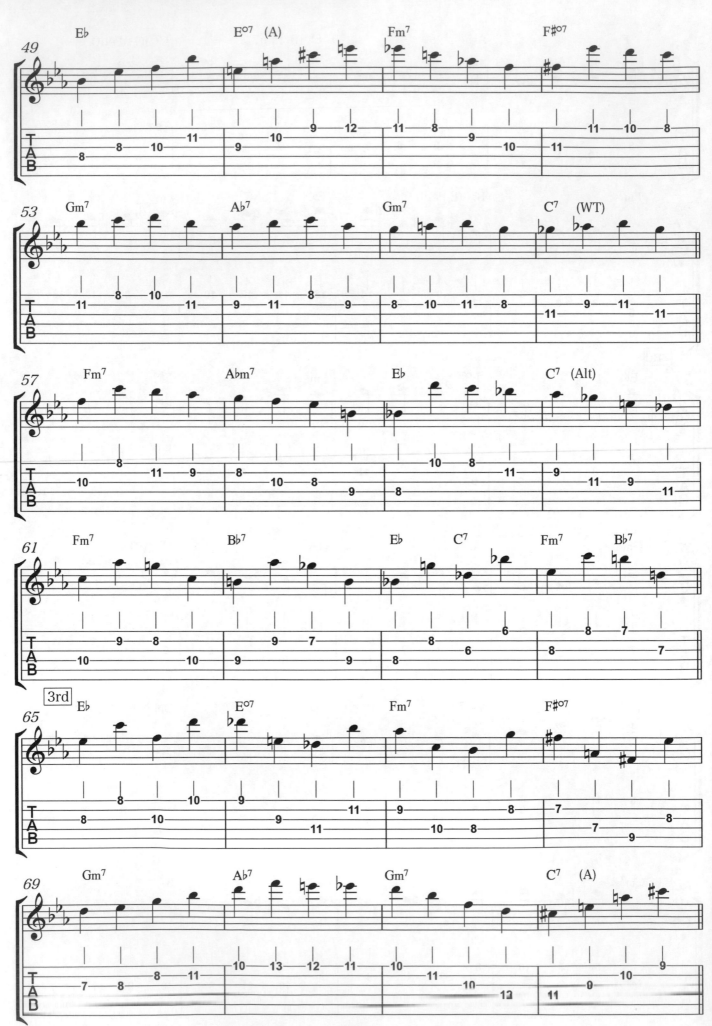

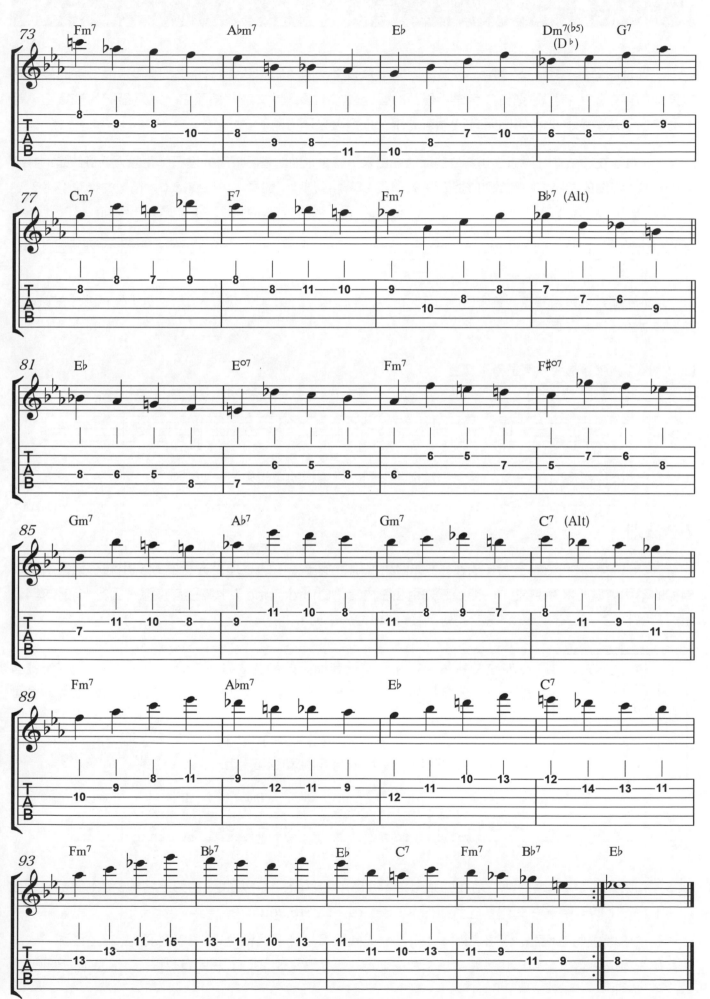

音的文法

不僅是即興演奏，在音樂中，聲音的動向也是有文法的。與和弦進行同步，聽起來很優美的旋律是有其法則存在的。特別是把古典音樂「優美的聲音動向」看做是文法，遵照它，或是盡量的破壞它，都因而催生了無數的名曲。明明只有12個音的說，這還真是厲害啊！？

Ex.1 請試著在和弦進行中想出適當的旋律並唱出來。就像米開朗基羅看著大理石，預想大衛像該是的樣貌一樣，你（米開朗基羅在這樣的和弦進行（大理石）時能否創造（遇見）出好旋律（大衛像的樣貌）呢？

那這邊就試著只用和弦內音（Chord Tone）中的第三音（3rd）唱（彈）看看。是不是有聽出在哪裡曾聽過類似的旋律進行呢？

Ex.2 邊彈和弦邊唱和弦第三音（練習）

想像自己也想編出跟本書一樣的無窮動練習，下回就用這樣的發想來試一次如何？

7-3法則

像Ex.2的那種和弦第三音（3rd）是非常「好唱（找出）」的，這世界上的歌使用和弦第三音做為旋律的不可勝數！利用這點，一開始就先用和弦內音（Chord Tone）中第三音來彈。因為七和弦有4個組成音（1、3、5、7），以4分音符排列後成為4拍一小節。

（3、1、5、7）
（3、1、7、5）
（3、5、1、7）
（3、5、7、1）
（3、7、1、5）
（3、7、5、1）

←如左圖所示，從和弦第三音開始的和弦內音（Chord Tone）列序有6種音型。擇一任意排列成所想彈奏的無窮動樂句也是可以的，但...，較推薦的音型有2個。

那就是（3、1、5、7）跟（3、5、1、7）。

都是以和弦第三音（3rd）開始和弦第七音（7th）結束。

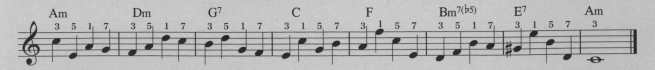

Ex.3 和弦走的是4度進行時，前和弦第七音（7th）需要降往下一個和弦的第三音（3rd）做解決的通則。（音符上的數字是和弦內音的音級標示，3=3rd，5=5th...etc）

我告訴學生們這個是「7-3法則」。用吉他或鋼琴還是什麼的都可以，請好好的照著上面彈一次，就算和弦組成沒有被全彈出也「聽得出」和弦進行。嗯嗯？"文法"（法則有時候...）還是很方便吧？

各式各樣 Standard 進行的無窮動練習

Standard進行⑥ 24 小節 3/4 藍調

　　總會讓人這樣想，有沒有一首3拍的 Standard 曲呢？半音和聲的巨人，Toots Thielemans 有名的「Bluesette」風的和弦進行就是一個。24小節其實就是藍調進行呢！這真是不錯的乙首曲子，把它想成是類似 Charlie Parker 的 Confirmation 乙曲那樣的關係小調走法（EX：第五小節是用調性和弦 B♭maj7 的關係小調和弦 Gm7 代用，製造2-5進行）就可以安心了？又發現它一直在做轉調（B♭調→E♭調→B調），到最後都會走向調性上升半音（B♭調→B調）。真的是出人意表的進行發展！但光只是用聽的話，完全不會覺得這首曲有那麼複雜。可以說 "瀟灑就是不著痕跡的過火行為"。1小節中只有3個4分音符，雖然很難編出流暢的聲線，還請用各種辦法試著突圍（？）請參考看看囉！

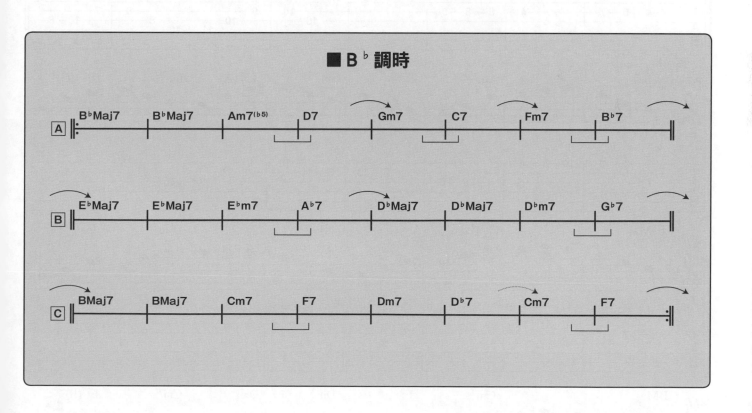

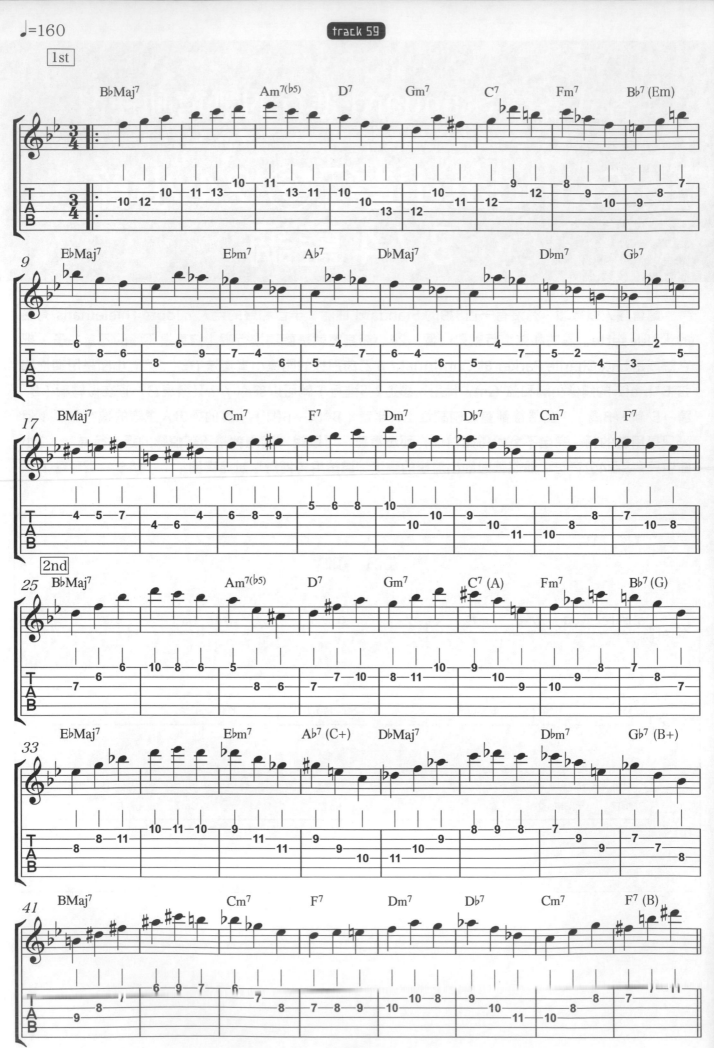

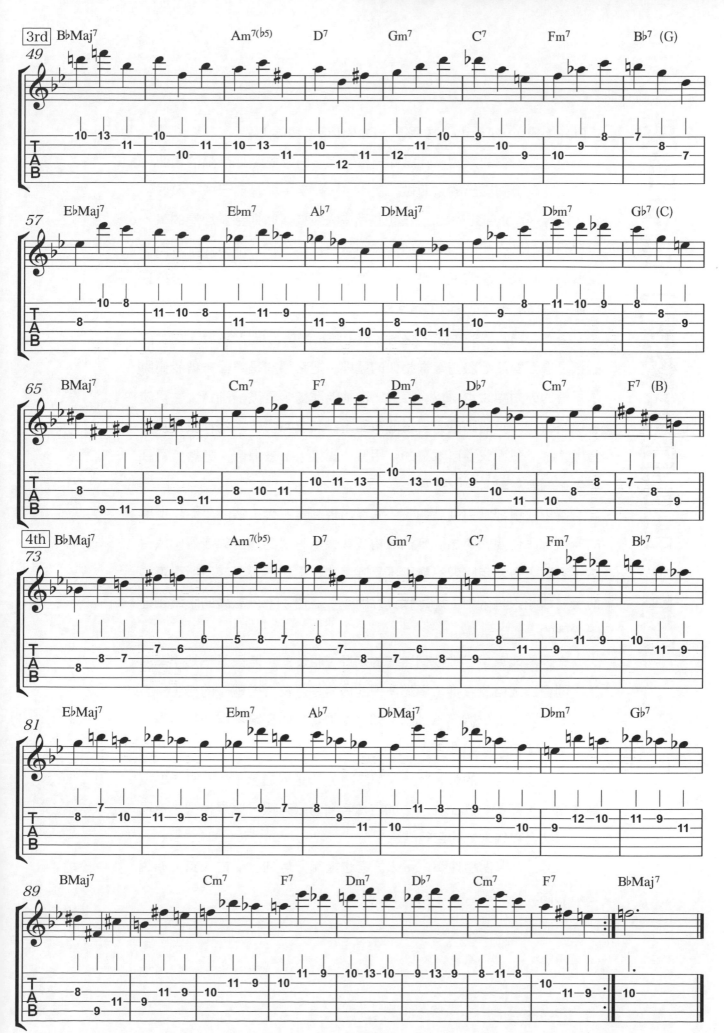

或許本書「就像是圖畫書一樣」

『Play（彈）、Apply（應用）、Develop（發展）』。

　　不止是本書的練習，什麼都一樣，請一開始先練你想彈的東西。接著是將所能彈奏出的東西做「使用」。再來，就是自己去「發展」它。Play-Apply-Develop...這也是所有人在嬰孩時期都曾經歷的事：母親說了無數次相同的話，然後被小嬰兒反覆的模仿（Play）。而在重覆的模仿間，小嬰兒漸漸了解了話語的意思（Apply），然後把語言創作為詩、歌、故事（Develop）。

　　這是一種常見的說法，學習音樂（特別是爵士·即興演奏）與上述的孩子學習對話經驗有著很相似的歷程，把它想成是學習一種我們原本不會的外語經驗也可以。這本『吉他無窮動「基礎」訓練』，可能就像是人們所說的圖畫書一樣的東西。雖然沒有解釋「為什麼是那個音呢？」，然而只要以本書的「用音（圖畫）」去彈奏，身體（耳朵與手）就會漸漸上手並習慣了...。

　　傳說故事經常引用諸如：「鬼怪出現，雞、犬、猴的出場，世事的無情，同伴間的關係」等情節繪成圖像對吧？比起計算或習字練習本，看圖畫書肯定比較有趣！不是嗎？能在不知不覺下，將所彈奏的爵士聲響輸入耳朵中（能這樣真好啊），並信手（無意識的）就創造出我們的「爵士樂像」。

　　樂理雖能算是促進我們自信的來源，相反的，若只是一知半解的話，則會造成自我壓抑（煩惱所彈的內容是否符合樂理）的產生。甚至，若因誤解而信假為真的話，那就像纏繞打結又解不開的耳機線一樣...永遠解不開理還亂了。

從　　過去到現在的著名音樂家都證明了：「透過體感（手、耳）的反覆練習，不知不覺就記住了」的方法其實有好有壞，算是種把「自己的」想法與表現方式的自行結合。

　　只是...「學習這件事，不去思考也能夠做得到」，古人有沒有說過這句話...唓！當心你的後腦啦（咚！）。

各式各樣 Standard 進行的無窮動練習

Standard進行⑦ 64 小節
1輪

吉他無窮動「基礎」訓練，最後錦上添花的是 Charlie Parker、Clifford Brown 等技巧派(？)名家的 Bebop 代表作，「Cherokee」風和弦進行。為何這邊無窮動要用4分音符呢？除了本書開頭所述的原因以外，另外一個解答就是 Up Tempo。如果是以4分音符來彈的話，在很快的拍速下也能彈得較輕鬆！目標：請以能彈到 ♩=400bpm 為目標加油吧！我也要加油！

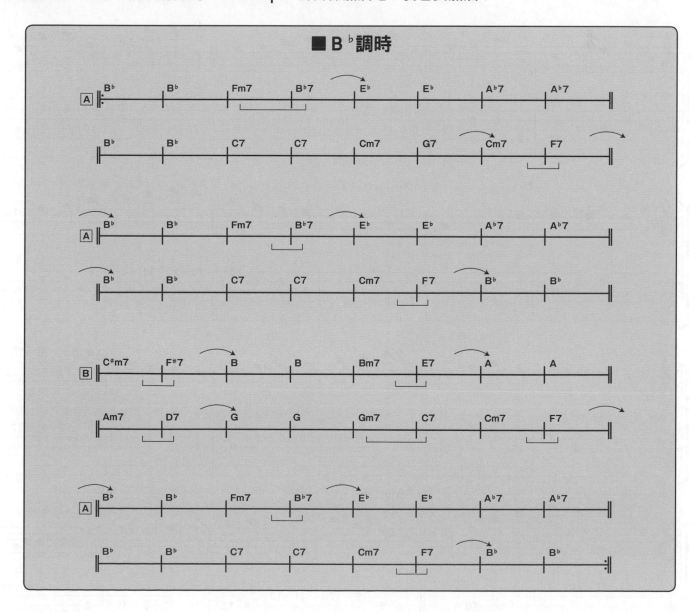

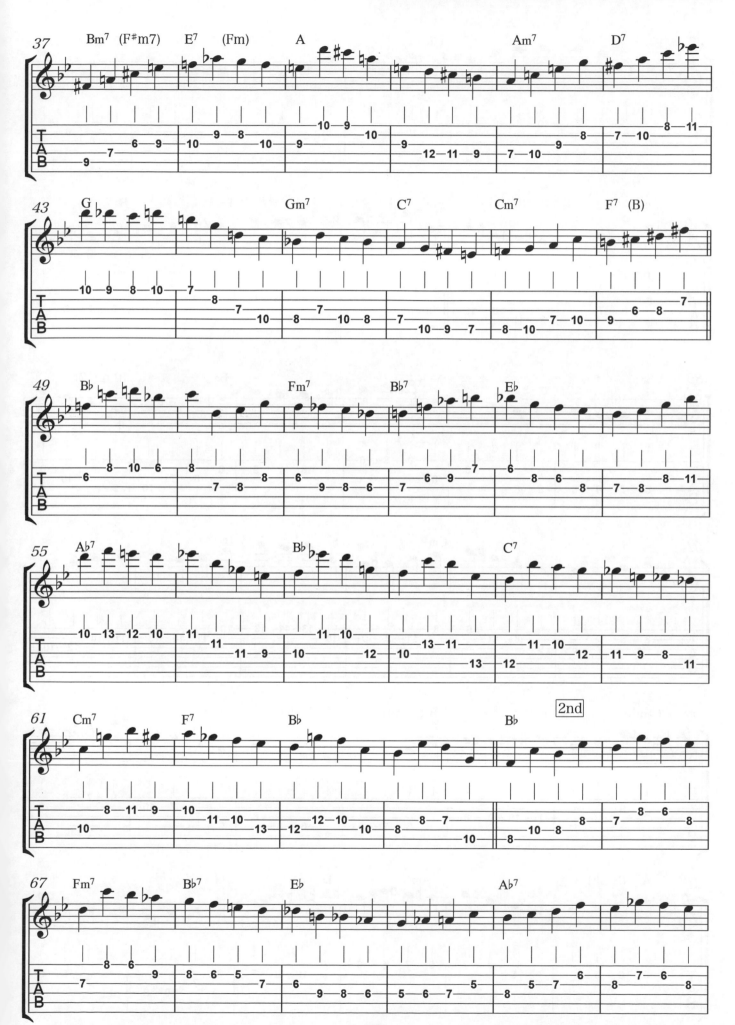

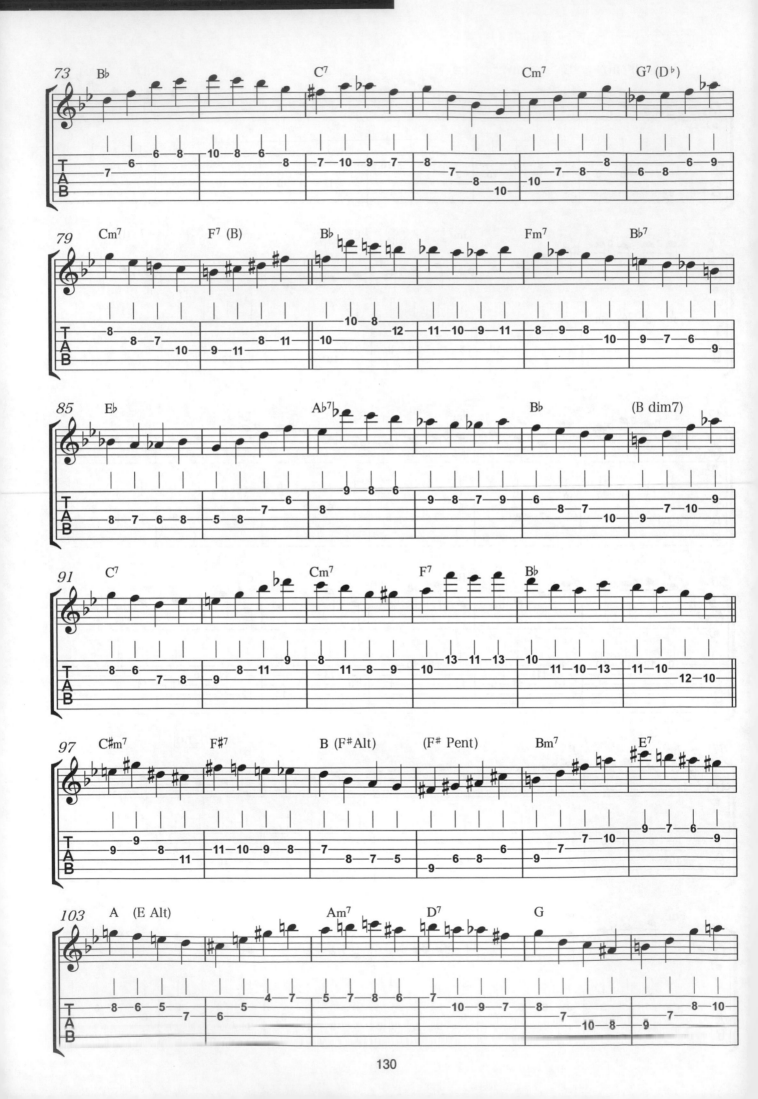

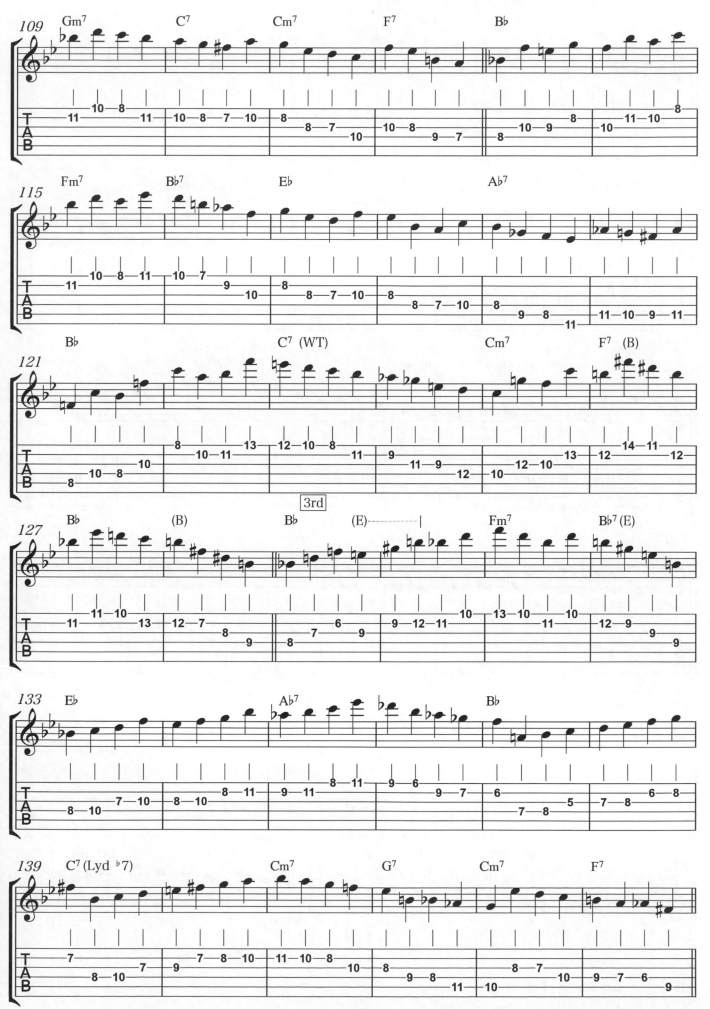

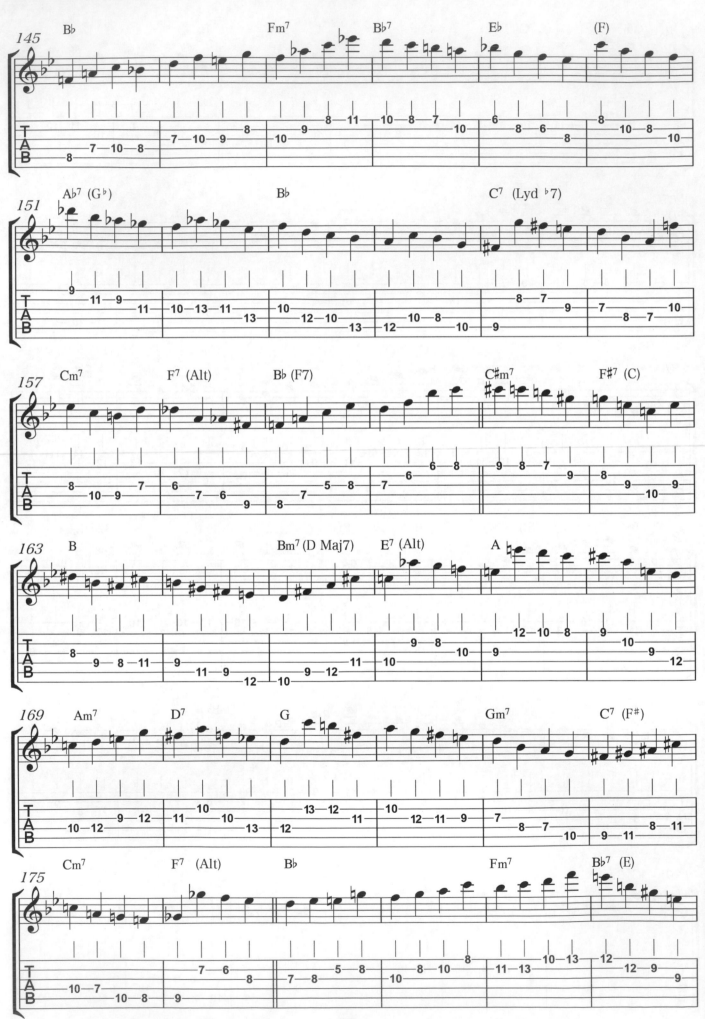

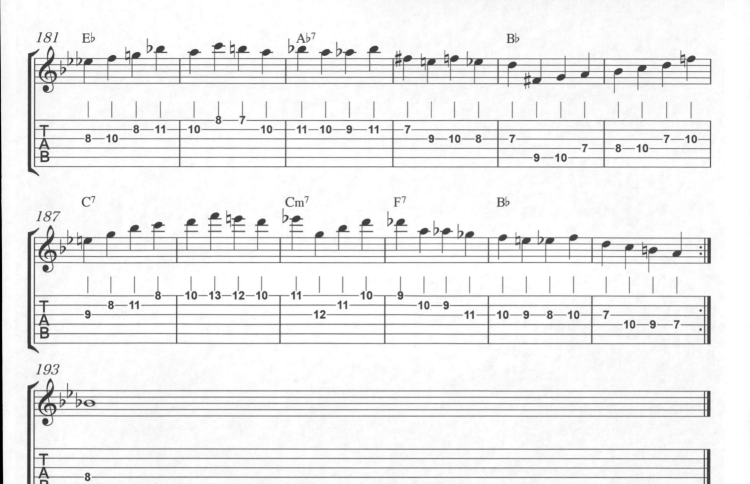

<div style="writing-mode: vertical">

Column

彈吉他對身體不好……？

</div>

熱愛吉他的各位可能會對這句話反感，彈吉他真的對身體不好(不…這是真的)？長年彈奏吉他的人必定會有身體某處不適。平時都盤腿練習的人，現在最好馬上改掉。請坐在椅子上讓脊椎保持一直線。站著彈的時候就沒辦法了，因為背著吉他會造成肩膀的負擔。使用古典吉他的腳踏板的話可以減輕些負重的壓力，可以試試看喔！初學吉他的人因為抓不到左手按弦的技巧，會緊張地施加無謂的力量，導致關節或肌肉疼痛，等到發現時已經用這種害己的姿勢彈了很長的時間，脖子跟肩膀也僵掉了…不過！不只是吉他，你不覺得從早到晚彈奏樂器的人，看起來都像火星人嗎？我的學生，特別是剛開始學習的人幾乎都會抱怨他們的身體已疼痛不適了好幾個月，此時必然會提到他有「姿勢怪奇與虛脫無力」的話題。「放輕鬆彈唷～，不可以盤著腿彈喔～」之類…，是如我這種長年彈奏吉他現身體已殘破不堪的人會說的老生常譚。話說以錯誤姿勢彈奏，誰還能平安無事那才稀奇呢！我所遇過的外國吉他演奏者幾乎都是大隻佬。肌肉與骨骼應比我們日本人強壯得多吧！但他們一樣認同(知道)，用不良姿勢彈琴是對身體很糟糕的事。練習的時候該稍微注意一下了吧？(用不正確姿勢彈)吉他對身體不好！可是不能小看的一件事……。

<div style="writing-mode: vertical">
After Mukyudo Hours 5
</div>

節奏型變化 的 無窮動訓練

1625進行

藍調進行

變換節奏進行

節奏型變化 (Rhythmic Variation) 的建議

吉他無窮動「基礎」練習方法有很多種。如果能讓各位覺得有趣那就太好了。

在此介紹一種我推薦的練習方法。這是「節奏的即興練習」。無窮動訓練中的練習並沒有針對節奏型（Ryhthmic）設計的樂句。簡單的說就是對原是對應和弦名以有效的4個音「單純地持續...」的無窮動旋律做變化的練習。例如......

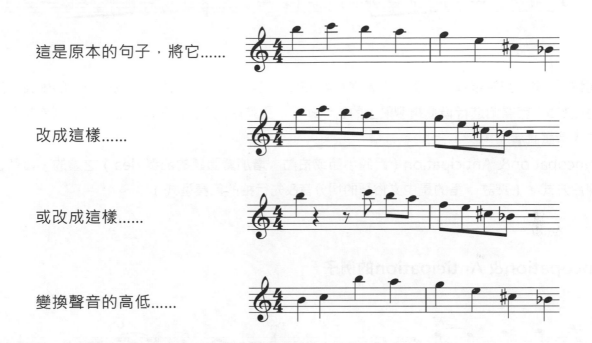

這是原本的句子，將它......

改成這樣......

或改成這樣......

變換聲音的高低......

聲音不變，改變節奏的變化練習＝（稱做）fake手法。按照你喜歡的 Sense，愉快的練習看看吧！

有種很有效的練習叫做節奏模進（Rhythm Motif）。首先，給予一組4個音節奏。然後把這個節奏（拍法）謄到下一小節彈奏。請記下自己彈的節奏，並反覆這個節奏進行吧。

那麼，就來將本書所有的4分音符樂句所用的節奏做 fake 看看吧！4個音在小節中應當如何配置（節奏模進）呢？請思考看看。

· **1小節的節奏模進複製貼上的例子**　※第1小節的節奏在第2～4小節中反覆

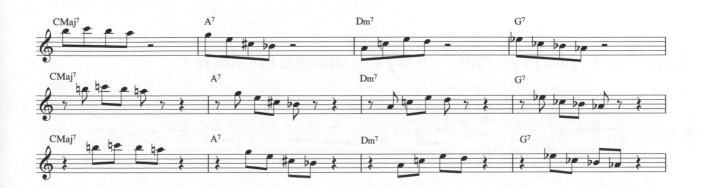

應該能想出更多的變化型式吧！習慣將1小節的東西重複複製貼上的練習後，試著改以2個小節為節奏單位，也一樣用複製貼上的方式來試試吧！

·2小節的節奏模進複製貼上的例子 　※第1～2小節的節奏在第3～4小節中反覆

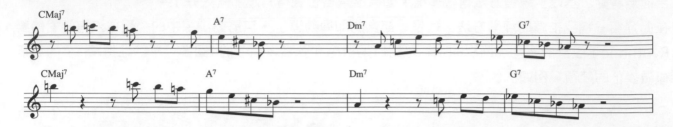

習慣了2個小節為模進單位後，繼續進行4小節的...若是太長的單位會造成記憶上的困難，請冷靜、慢慢地從1個小節開始進行模進複製貼上的動作就好。更進階的3小節複製貼上練習法則是超難的！（等級高的人請試試看）。

Syncopation& Anticipation（跨越小節或拍點，增加緊張感的節奏idea）之類的，當然也是很有效的練習方式。（譯註：指的是中文俗稱的切分音&先行拍的節奏型式）

· Syncopation& Anticipation的例子

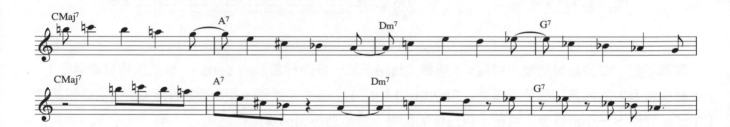

將原本節奏的位置偏移以製造緊張感的手法稱為節奏置換（Rhythmic Replacment）。Bebop 時代（1940 年代～）活躍的鋼琴家 Thelonious Monk 是此手法的達人，滿溢的情感表現，宛如以要盡展個人的 Sense，進行一場節奏的遊戲一般（如「Straight No Chaser」等）。當然！Bebop 之父，Charlie Parker 也是節奏達人。他可以將同一個樂句以任何型式的節奏演奏出來。並被稱為是「偏移」達人。為了學習節奏，請各位務必要去聽聽這些在 Bebop 時代的音樂巨人們的作品。

下面是使用了 Monk 風的偏移法。俗稱為 3 拍樂句的東西。

· Rhythmic Replacment的例子（Poly Rhythm複合風3拍樂句）

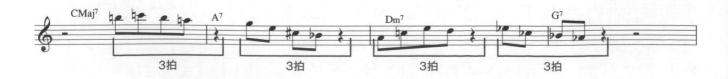

寫給想學習節奏者

由薩克斯風演奏家 Charlie Parker 演奏的 Copy 樂曲集「Omnibook」是非常適合用來學習節奏的一本書。我也承蒙其惠，受益良多。他的樂句中有很多值得研習的輕重音變化。有關：「何處加入重音後可以賦予其 Swing 般的節奏並給予緊張感呢？」在 Charlie Parker 的 Solo 中藏有無盡的示範解方。

關於節奏的學習方法，還有這個有效的東西，就是節奏圖表（Rhythm Chart）。在西洋音樂中的節奏概念就像數學一樣，想編出多少種節奏句型（Rhythm Pattern）的排列組合都是可以的。

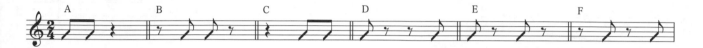

如上，僅使用2個8分音符及2個8分休止符（或連續2個八分休止符＝4分休止符），就有6種2拍句型。再將這6種2拍句型順序組合一下，變成4拍句型。如此一來可創造出的節奏句型就會有36種之多（例如右圖＆下圖譜例）。

除此之外，也能仿造上例，以4個音（含休止符）設計出節奏句型，請試編寫出屬於自己練習用的節奏圖表（Rhythm Chart）如何？將之作為視譜練習也能夠強化節奏能力，請務必一試！

學習即興演奏首重創意巧思，我覺得深入去學習就是最大的要訣。而且，本書其實也算是 DIY 教材。

憑藉你的 Idea，可以進行各種練習演練。而那也正是本書真正想引領你做到的。

AA	AB	AC	AD	AE	AF
BA	BB	BC	BD	BE	BF
CA	CB	CC	CD	CE	CF
DA	DB	DC	DD	DE	DF
EA	EB	EC	ED	EE	EF
FA	FB	FC	FD	FE	FF

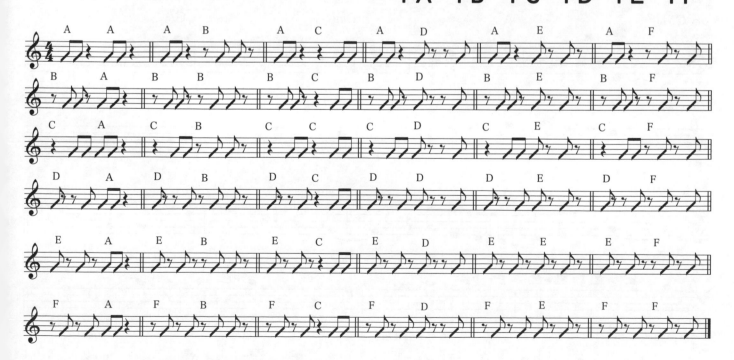

※節奏譜上的英文字母不是和弦名，而是節奏圖表的組合（以 A～F 分為 2 拍的句型組合）。

track 61

♩=150

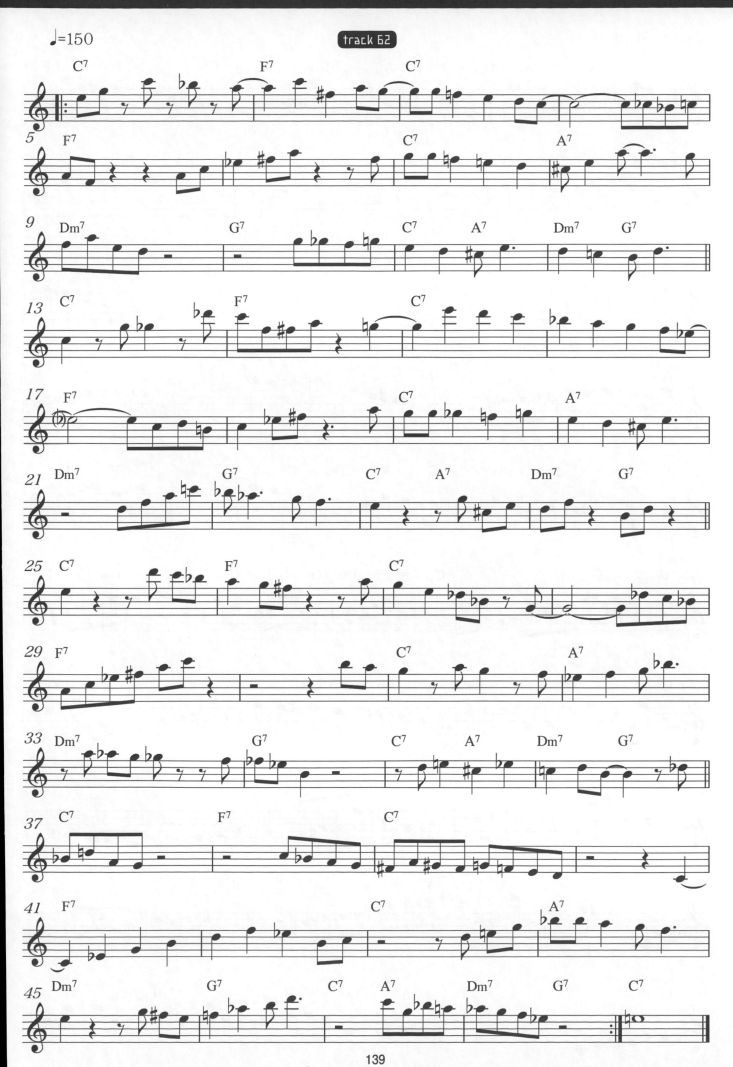

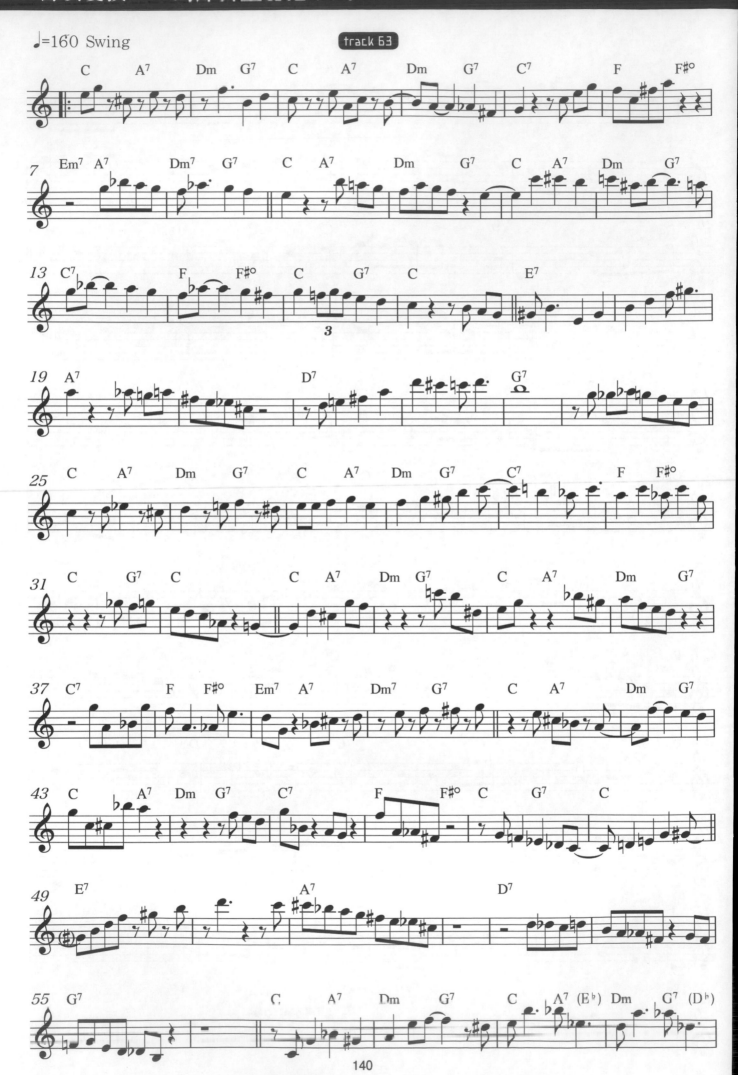

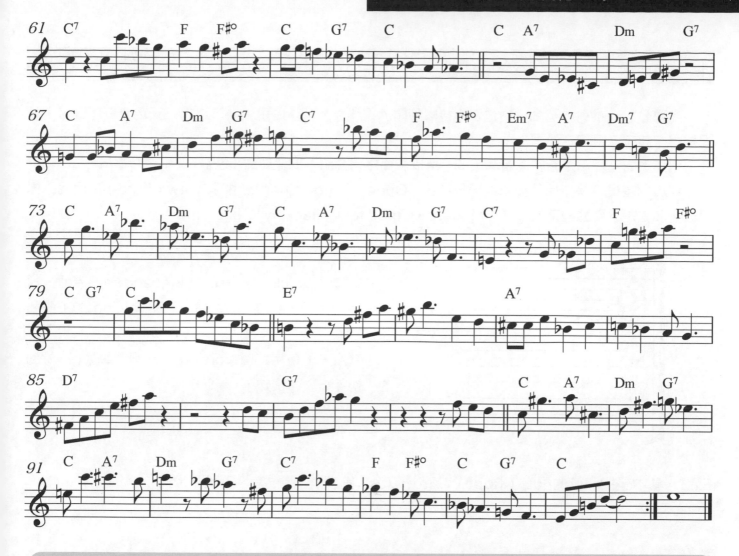

Column

今日就是明日的預演

　　無窮之事，動乎？如果能快樂的練習就太好了。與各位共同分享這種無法立即得到結果的痛苦（快樂）真是幸福。終究，自己還是變強了吧？所有人的煩惱…「該練什麼好呢？練這個會比較好嗎？這東西適合我嗎？…」懷著108種煩惱而活著的人們(包含我)啊！僅在此與各位分享(我覺得)，介紹我的導師們曾說給我聽的建議與箴言。

小和，早點把喜歡的東西完整Copy起來比較好喔→小曾根真：年輕時常玩在一起，很尊敬的友人。

請先在和弦上彈出正確的音階→Gary Burton：無懈可擊的完美人物。

會彈的話就應用並試著變化＝Play Apply Develop→William G. Leavitt：鞭打我老朽的身體，指導當時還不懂英語的我。

可以只用第一弦彈「Stella by Straight(史黛拉的星光)」給我聽嗎？

→Mick Goodrick：天上的邪鬼嗎？單純嗎？像仙人一樣的人。

錄音吧！→Wayne Krantz：有一次去他家拜訪所講的，很有信念的好傢伙。

別幹無謂的事！＝Less is more→Salena Jones：真的是個可怕的人，但是很疼我。

今日就是明日的預演→Hal Crook：有著不可思議的才能，苦口婆心的人。

　　以上是一直觸動著我心弦的話語。

音的文法

　　無窮動訓練系列，至今一點也沒有接觸到關於「伴奏」，理由是，為了總有一天我會寫伴奏書，先把梗保存起來（很確定地說！）。

　　但這次的基礎篇是給初學者閱讀的，所以就簡略地介紹一下伴奏的小密訣。

　　伴奏的基礎就是使用開放弦的開放和弦（Open Position Chord...也稱為Low Chord），而我最先學會的和弦是下面這些東西（『A Modern Method for Guitar』by Willian Liavitt）

Ex.1　這個 Voicing 是有名的 Bigband 節奏吉他，稱為 Freddie Green Style，這是3音 Voicing 的 C6 和弦。

　　　介紹一下使用這個 Voicing 便能很簡單地(？)做到的「切４分」伴奏法。

Ex.2　基本是按和弦的根音（Root）、3rd、7th（第1小節為根音、3rd、6th）。

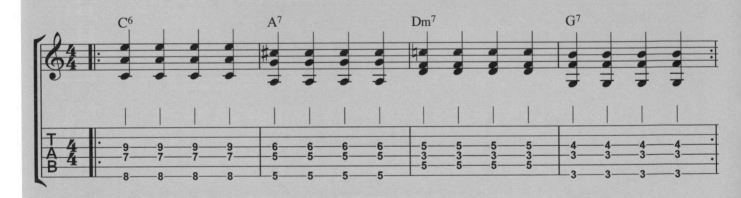

Ex.3　變化型之１在第３與第４拍上加入了比下一個和弦高了半音的七和弦。

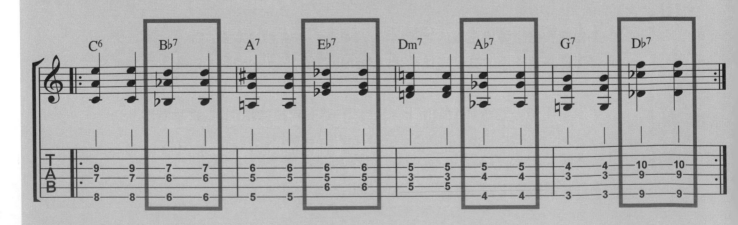

142

Ex.4 變化型之 2 與 Bass Line 篇的概念一樣（參照變換節奏 / Rhythm Change 的項目）加上了半音趨近音（Chromatic Approach Note）。而因為這裡是使用和弦，就稱為 Approach Chord（譜例上標示 AC處）。

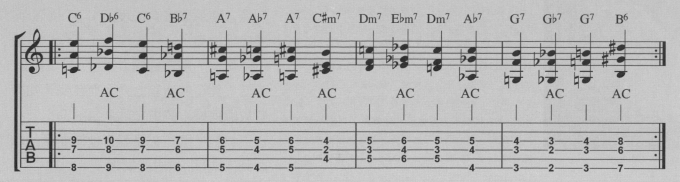

依您看來（？）似乎很硬，其實是簡單的概念加上簡單的彈奏而成的，這是很能感受到「爵士味」的彈奏法，請務必要學會。

關於半音趨近音（Chromatic Approach Note）的使用法，就從先記住這種伴奏（Backing），就能了解爵士味的聲響為何。

切 4 分的右手

可以完成左手的 Voicing 後，為了做出氣氛，就來練習右手吧！首先不要按和弦，在左手直接將弦 mute（悶音）之下，練習模仿鼓組中的 Hi-Hat。

俗稱的刷奏（Stroke），但實際刷法以文字難以說明，在做這個練習時請試著改變「各拍的手腕振幅」。

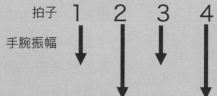

如圖，試著「縮短第1拍與第3拍的振幅，加長第2拍與第4拍的振幅」。這樣一來第2拍反拍的8分音符就會自動地有稍微延遲的「帶有重音」之感覺。

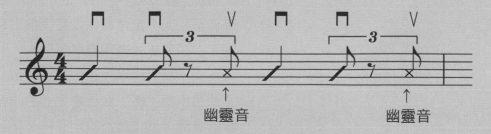

第2拍與第4拍加入的8分反拍幽靈音（Ghost Note）（不按緊弦之下發出的微小聲音。重音）可以產生 Hi-Hat 般的聲響效果（滋一一滋漆滋）。本書附錄的音源中，我所錄的切 4 分伴奏也有加入這個範例。雖是很基本的演奏，還請參考看看。這種風格只有吉他才能做的到。若能依此將 Cutting 或 Bossa Nova 的伴奏等「伴奏吉他專業執照」到手後，你所能做（彈）的"工作範圍（伴奏）"也就擴大了唷～。先前所曾介紹的 Freddie Green 在做為 Count Basie Big Band 的吉他手時，畢生都是以 4 分伴奏而成為吉他界的傳奇。其他有名的以切 4 分風格著名的吉他手還有 Jim Hall、Herb Ellis 等。請務必參考。還有，請期待我現正企劃中的伴奏書...也把這訊息告訴你們吧！

◎ 作者檔案

道下 和彦
Kazuhiko Michishita

87年於波士頓的柏克萊音樂大學畢業。在學時參加了小曾根真 Group。經小曾根真介紹，加入了 Gary Burton 的巡演。也被美國音樂雜誌『Down Beat』介紹並獲好評。之後以波士頓為中心進行音樂活動生涯。89年，回日本後據點移往東京，除了曾參加日野元彦 Sailing Wonder 等爵士團體外，也參與了菅野洋子、本多俊之等人的作品錄音。不拘於樂風，遊走在爵士、搖滾、流行等活動中。90年代以後發表了演奏專輯，還負責了電影與電視劇的音樂，多方面地發展事業。並在洗足音樂大學擔任準教授，針對 Improvisation（即興演奏）、Compose（作曲）、Ensemble（合奏）、吉他實技做指導。近年，與黑瀨香菜（org）、木下晉之介（dr）做特別演奏，自己的團體 ØrgaNeckStick（オルガネックスティック）也在活動中！

攝影 草也由花子

吉他無窮動「基礎」訓練
～效果極大的不停歇練習～

◎ 作者　　　　　　　道下 和彦
◎ 翻譯　　　　　　　梁家維
◎ 發行人 / 總監 / 校訂　簡彙杰
◎ 美術編輯　　　　　蕭琮文
◎ 行政助理　　　　　李珮恒

◎ 發行所　典絃音樂文化國際事業有限公司
　電話　　+886-2-2624-2316　傳真：+886-2-2809-1078
　聯絡地址　251 新北市淡水區民族路10-3號6樓
　登記地址　台北市金門街1-2號1樓
　登記證　　北市建商字第428927號

◎ 定價　　　　　480元
◎ 掛號郵資　　　每本40元
◎ 郵政劃撥　　　19471814
◎ 戶名　　　　　典絃音樂文化國際事業有限公司
◎ 印刷工程　　　國宣印刷有限公司
◎ 出版日期　　　2018年8月初版
◎ ISBN　　　　　9789866581762

最後

　覺得，對於至今發售的『吉他無窮動訓練』前系列書有苦衷(?)，「從暖手開始就太難了」「太長了記不住」「翻不了頁」「無法到達最後」…好！這是種：「買了的冰箱太大了而苦惱不知道要放哪裡好」的概念嗎？

　沒有啦，這些都是對各位所愛護的本系列(我胡亂)做出的解說。

　我自己本身不是那麼認真讀教材的人，知道有很多人都是認真的按頁碼順序閱讀真是嚇了一跳。有放任個性的我，只認真的K過『A Modern Method for Guitar Volume.2/ William Leavitt』、『Charlie Parker / Omnibook』、『無伴奏小提琴的鳴奏曲與變奏曲 (Sonatas and Partitas for Solo Violin)/J.S.Bach』這3本教材。這3本書，特別是後2本，直到現在還會與學生一起稍微研究一下。

　我將書本視為「資料」，資料價值愈高的我會優先購買。而關於這些資料的使用方法，我告訴學生：相較於「記憶」，要更重視「使用」的練習。總覺得「在搞錯的情況下使用…咦？喔…原來該是…嗯！記下了…」的一邊實驗一邊修正，比「記住囉～！那就拿出來用吧！」的死背式應用自然多了。

　所以，就好比學生在做 Bass Line 的「使用練習」時，我總會耐心的陪伴授課的感覺。就像是父親定要陪著孩子做傳接球，孩子會既富樂趣又有成就的感覺呢!各位也請務必在使用本書時，用享受「聲音的傳接球」般的樂趣努力不斷的跟我互動著。

道下和彦